附錄DVD！

動畫私塾流

專業動畫師講座

生動描繪人物全方位解析

室井康雄 著

目次

書本設計：葛西惠

臨摹好畫就能進步！

　　筆者在2000年秋天才正式開始畫畫，當時還是19歲的大一學生。那個時候我滿腦子都在想：「我要做動畫！」

　　然而，在那之前除了學校的工藝美術課以外，我幾乎沒有提筆畫過圖。雖然沒有任何繪畫經驗，但是為了自製動畫，最一開始我一邊看著當時非常喜歡的《新世紀福音戰士》的企劃書，一邊茫然地畫下了人物角色（右頁的①）。

　　在我自製幾部動畫之後，開始想要畫得更好，所以投入「正確臨摹」的練習（當時使用《女神戰記》的角色表練習臨摹）。如此一來，我的人物造型漸趨穩定，明顯看得出來大有進步（右頁的②）。

　　持續臨摹雖然可以描繪出原畫的外形，但還是會有畫得不夠精確的問題。為了補強這個弱點，我反覆練習「實物的線稿」。因此，人物描繪變得越來越生動。

　　就這樣，我在學生時期不斷重複「自製動畫」、「臨摹好畫」、「實物線稿」的金三角練習法，繪畫技巧因而大幅提升，從零開始學畫畫，只花了三年就考進吉卜力工作室。成為專業動畫師之後，金三角練習法只是換成「工作」、「吸收前人技巧」、「觀察實物」而已，就算場所變了我仍然在這個成長基礎上持續茁壯。

　　之後，我以動畫師的身分在各式各樣的現場累績經驗，2013年開辦「動畫私塾」讓更多人學習專業技巧。本書是將「職業動畫師的經驗」以及「動畫私塾」講座中的知識精華而成並整理成冊。

　　動畫師、漫畫家、插畫家等繪畫領域的人士，或者對繪畫有興趣想畫得更好的人，若本書能對您的創作活動有所助益，我將感到無比榮幸。

<div align="right">室井康雄</div>

圖：快速進步的金三角練習法

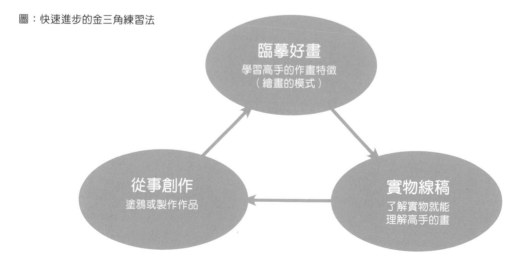

臨摹好畫
學習高手的作畫特徵
（繪畫的模式）

從事創作
塗鴉或製作作品

實物線稿
了解實物就能
理解高手的畫

① 2000年秋天的畫　　在刻意練習臨摹之前的畫

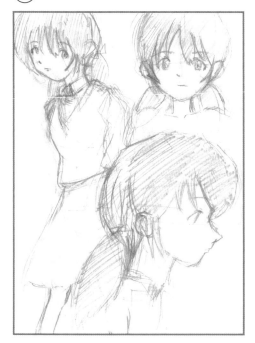

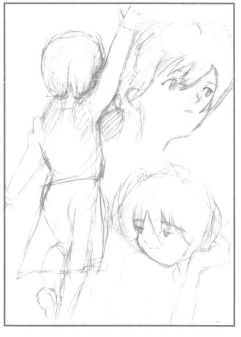

② 2002年夏天的畫　　在①過了兩年後所描繪的自製動畫角色介紹

Part 1

專為接下來想開始畫畫的人
而準備的基礎課程

一般人往往認為，會不會畫畫是靠天生的審美觀或感覺決定。然而，人的臉或身體有著基本比例，（儘管每個人的體格或多或少有一些差異）基本上所有人都是共通的。確實學習這一點，就能不用依賴審美觀或感覺，正確描繪臉部和身體。

只要先掌握身體各部位的比例、相對位置，就能學會快速而且正確的繪畫技巧。本章說明的內容非常基礎，但是能應用的範圍非常廣，請務必參考。

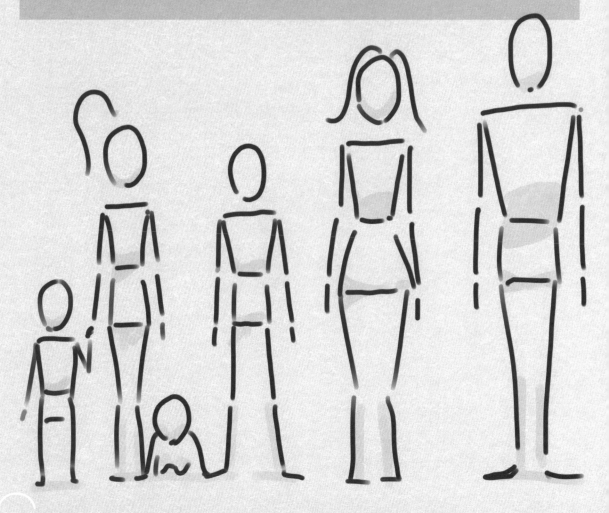

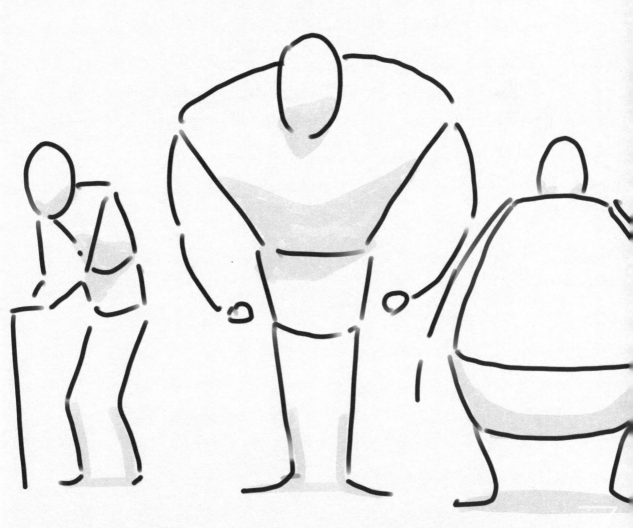

臉部的描繪方法 超基礎

描繪臉部時最重要的，就是遵守五官的「位置與比例」。一般人通常都會過度在意眼睛或頭髮等細節，不過其實只要遵守「位置與比例」，就能畫出生動的人臉了。這裡介紹的繪畫技巧都是基礎中的基礎，但是應用範圍很廣。無論是初學者還是已經很有自信的人，都請試著練習看看！

遵守眼、耳、鼻、口的相對位置

先從簡單的人臉開始練習。
只要遵守五官的基礎比例，看起來就會很生動。

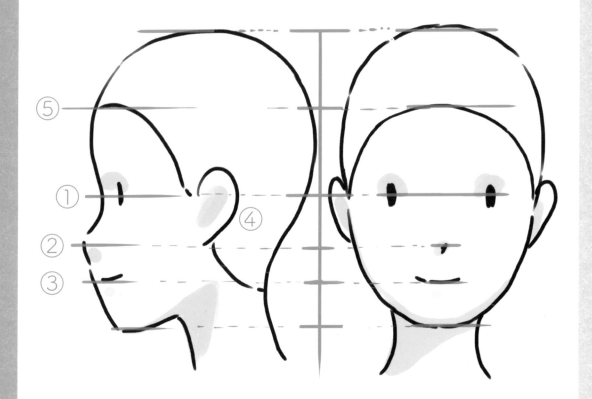

① 眼睛：頭部的正中間　② 鼻子：眼睛與下巴的正中間　③ 嘴巴：鼻子與下巴的正中間

④ 從側面看，耳朵差不多在頭部的中心　⑤ 髮際線：頭頂與眼睛的正中間

描繪臉部的四個步驟！

按照左頁說明的比例，依序描繪臉部。
掌握五官的相對位置，以重複劃分二分之一的動作來描繪。

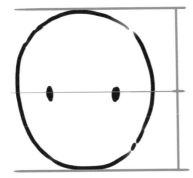

① 在橢圓的正中間畫上眼睛

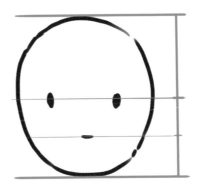

② 在眼睛和下巴的正中間畫上鼻子

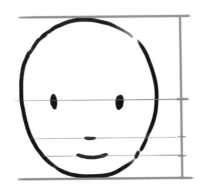

③ 在鼻子和下巴的正中間畫上嘴巴

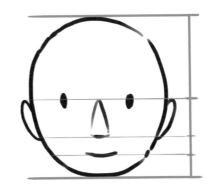

④ 在眼睛旁邊畫上耳朵就完成了

從各種角度看臉部

即使臉部角度有變化，眼、耳、鼻、口等的高度，無論側面、正面都一樣。
注意耳朵和眼睛的位置變化，試著描繪各種角度吧！

側面　　　　斜面　　　　斜面　　　　正面

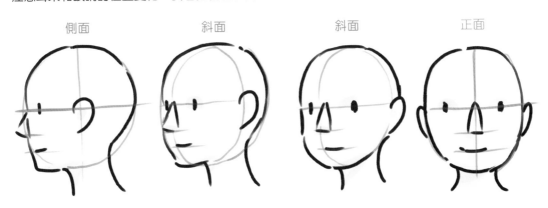

區分不同年齡

眼睛的位置往下移就會變成兒童，把臉部拉長、眼睛往上移就會變成老人，介於兩者之間的話看起來就是成人的臉……

改變五官的位置，就能畫出不同年齡的人物。

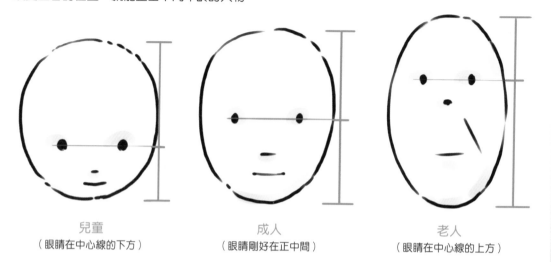

兒童
（眼睛在中心線的下方）

成人
（眼睛剛好在正中間）

老人
（眼睛在中心線的上方）

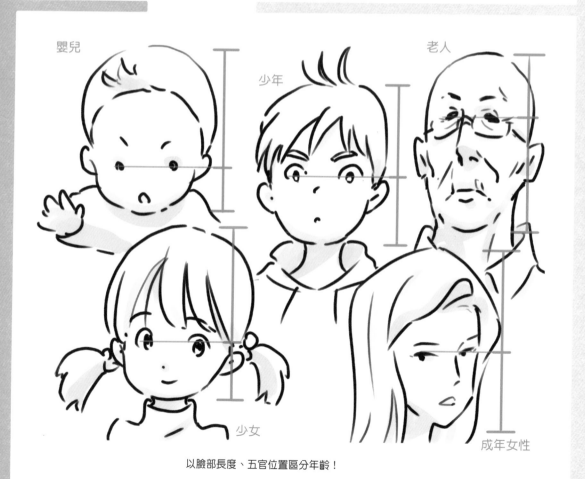

嬰兒

少年

老人

少女

成年女性

以臉部長度、五官位置區分年齡！

俯瞰與仰望的表現

改變五官比例也可以展現「俯瞰」與「仰望」的畫面。
俯瞰是由上往下看的狀態，仰望則是由下往上看。
與左頁說明的年齡區分方法的道理是一樣的，俯瞰還是仰望，可以展現成熟或可愛的感覺。

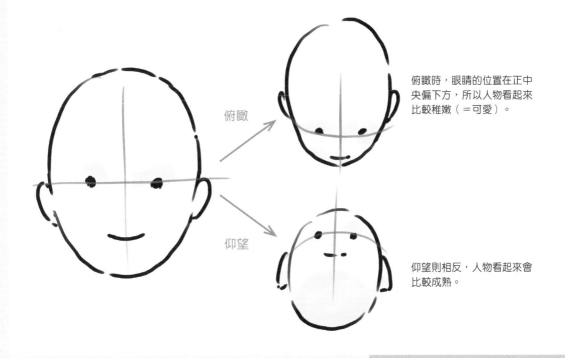

俯瞰

仰望

俯瞰時，眼睛的位置在正中央偏下方，所以人物看起來比較稚嫩（＝可愛）。

仰望則相反，人物看起來會比較成熟。

利用俯瞰與仰望打造人物

在雜誌等刊登的照片也是一樣，時尚模特兒通常用仰望，而寫真偶像則大多用俯瞰的角度拍照。
這也是營造模特兒＝成熟、偶像＝可愛的方式之一。

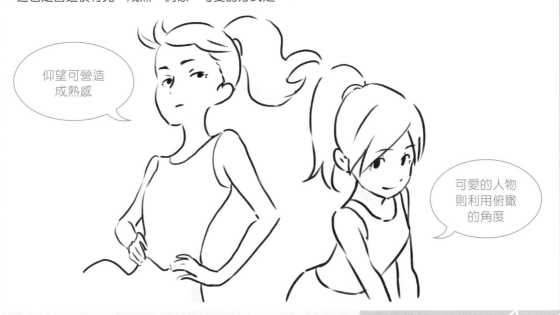

仰望可營造
成熟感

可愛的人物
則利用俯瞰
的角度

從各種角度描繪臉部的方法

請先試著描繪從側面、正面、背面、上面、下面看過去的角度。
只要學會這五種類型，就可以畫出所有角度的人臉。

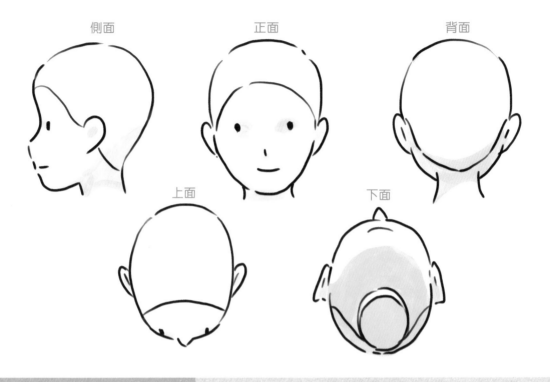

側面　　　　　　　　正面　　　　　　　　背面

上面　　　　　　　　下面

將基本型加以組合

只要組合上面的基本型，就可以描繪出各種角度的人臉。
請練習看看喔！

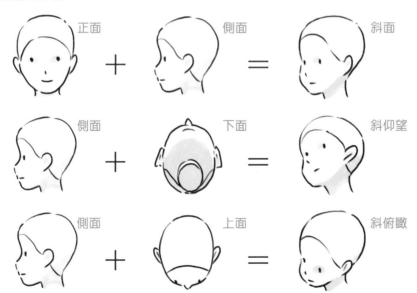

正面　＋　側面　＝　斜面

側面　＋　下面　＝　斜仰望

側面　＋　上面　＝　斜俯瞰

記住各種角度的樣貌！

學會畫各種角度最快的方法，就是記住各種角度的樣貌。
請實際觀察自己或周遭人物、公仔的頭部吧！

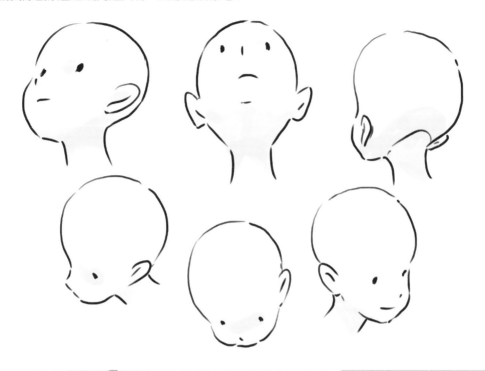

專欄

專為無法掌握左右平衡的人所設計的練習法

畫人臉的時候，通常右撇子畫的右臉會比較小、左撇子則是左臉會比較小。為了矯正這個問題並掌握臉部平衡，我建議畫完之後翻過來（將畫紙翻到背面）再重新畫一次。另外，臉的角度也是，右撇子容易往左偏，左撇子則容易往右偏。請注意這個問題，並確實做好矯正練習。

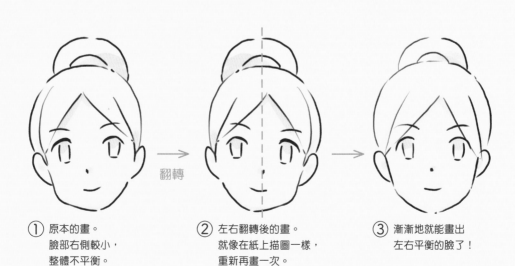

翻轉

① 原本的畫。
臉部右側較小，
整體不平衡。

② 左右翻轉後的畫。
就像在紙上描圖一樣，
重新再畫一次。

③ 漸漸地就能畫出
左右平衡的臉了！

身體的描繪方法
超基礎

人的身體結構很複雜，突然要描繪細部，其實非常困難。總之先從簡化的造型開始掌握吧！

一般人通常都會過度注意肌肉或骨骼等細部的凹凸線條，但其實只要用單純的圖形訓練掌握整體平衡與比例，最後還是可以畫出均衡的身體。

先從簡化開始吧！

剛開始先用圓形和梯形抓出平衡，習慣之後再加上手腳。
無論如何都要遵守比例。

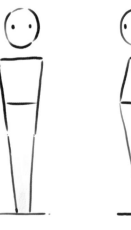

用單純的圖形表現人體

只用圓形（臉）和梯形（軀幹、雙腳）來表現的人體。
即便只有簡單的圖形看起來也很生動。

加上手腳

追加上手腳。
此時要注意肩膀～手肘：手肘～手腕為1：1；髖關節～膝蓋：膝蓋～腳踝也是1：1。手肘在腰部的側面，手腕則剛好在髖關節旁，這個比例無論是什麼人物都通用，請務必遵守。

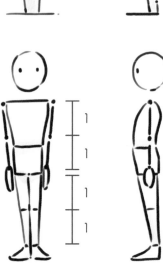

以圖形自由表現體型

只用單純的圖形也能區分各種不同體型、讓人物擺出不同姿勢。先用簡單的圖形大量練習吧！
需要描繪大量原稿的動畫師，在草稿階段為了掌握身體比例，大多也會像這樣用圖形簡化。
請試著用簡單的圖形，描繪各種不同比例以及具有動作感的姿勢吧！

區分不同體型

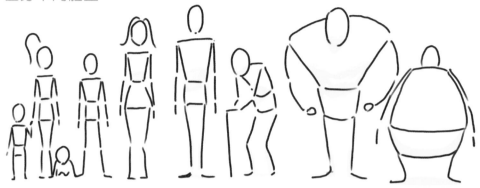

肩膀寬闊看起來像成年男性，腰圍較寬看起來像成年女性，肩膀、腰部都窄的看起來會像兒童。

掌握各種姿勢

讓人物動起來

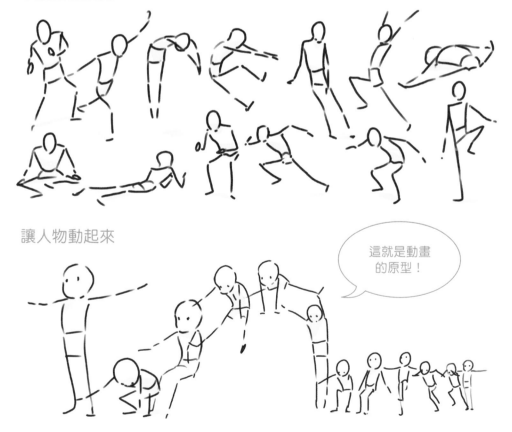

這就是動畫
的原型！

手腳的「可動區域」

學會用單純的圖形描繪人體之後，
接下來我希望大家注意手腳的描繪方式。
重點在於手腳的可動範圍，也就是「可動區域」。
手部的活動範圍是以肩膀為中心的圓，
而腿部則是以髖關節為中心的圓，
只要在圓圈之內都可以自由分配位置。

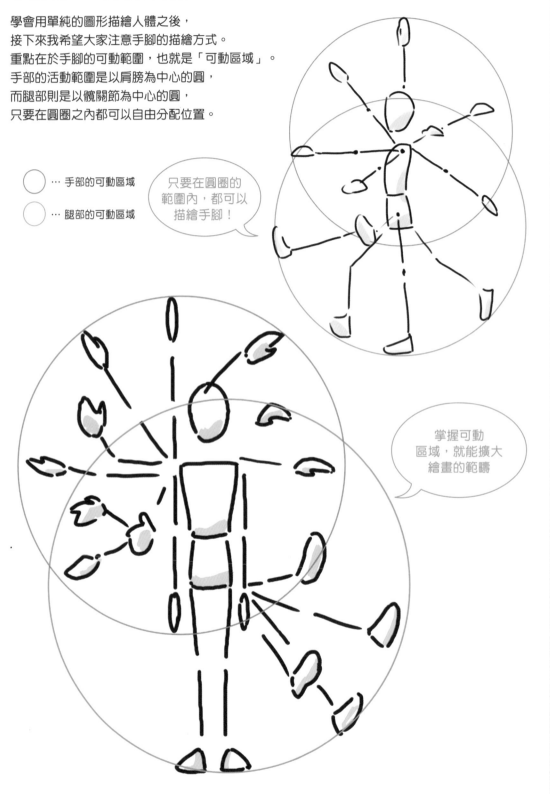

○ … 手部的可動區域

○ … 腿部的可動區域

只要在圓圈的
範圍內，都可以
描繪手腳！

掌握可動
區域，就能擴大
繪畫的範疇

「壓縮」手腳呈現立體感

手腳朝向正前方的時候，看起來會比實際長度短。這種狀態稱為「壓縮」。
「壓縮」可以呈現立體感，描繪出各種不同角度及動作的姿勢。

手腳的壓縮範例

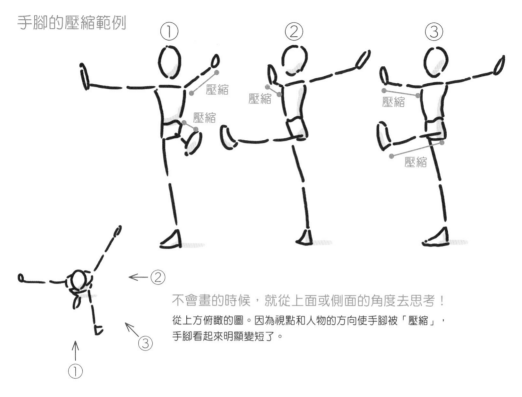

不會畫的時候，就從上面或側面的角度去思考！
從上方俯瞰的圖。因為視點和人物的方向使手腳被「壓縮」，
手腳看起來明顯變短了。

手部持球時的壓縮

人在胸前捧著一顆球的時候，手肘會自然彎曲，從正面看起來就
像手被「壓縮」一樣。注意不要太過在意手臂長度，導致肩膀到
手肘的距離過長。

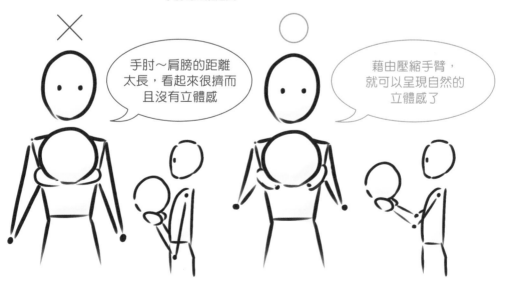

手肘～肩膀的距離
太長，看起來很擠而
且沒有立體感

藉由壓縮手臂，
就可以呈現自然的
立體感了

先從指尖、腳尖開始畫！

只要了解手腳的可動區域，就可以先從指尖、腳尖開始畫。
為了呈現自然的姿勢，請先安排好指尖、腳尖的位置，再補上其他的細節。

抽菸

掌握嘴巴到香煙
之間的距離

吃飯

掌握雙手和嘴巴
三個點的距離

拿長棍

掌握頭部、雙手、
腳尖的位置

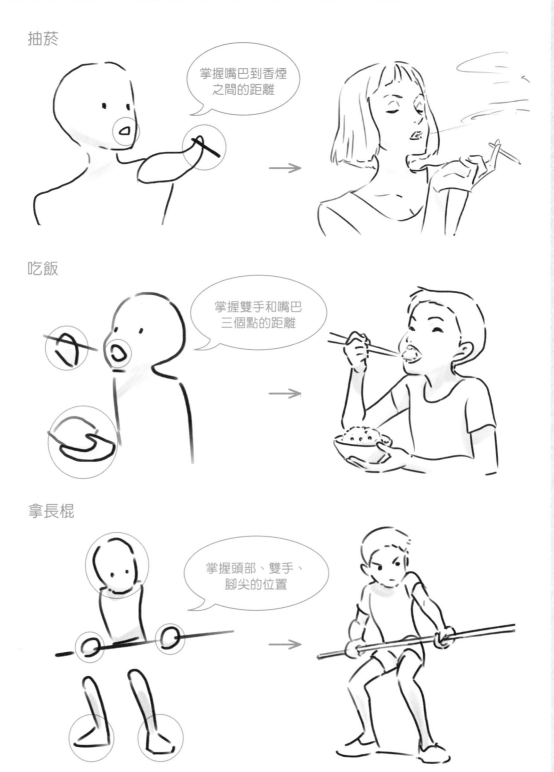

描繪恰當的構圖

動畫的構圖或漫畫的框格、插畫等都有框架，描繪這種圖畫時，只要先畫出指尖、腳尖，就可以輕鬆打造恰當的配置與構圖。

伸出單手

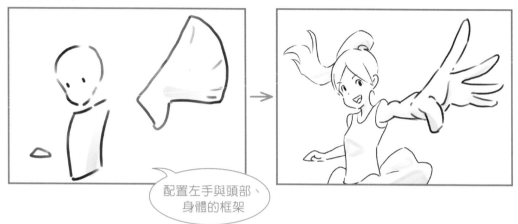

配置左手與頭部、身體的框架

吹飛至後方

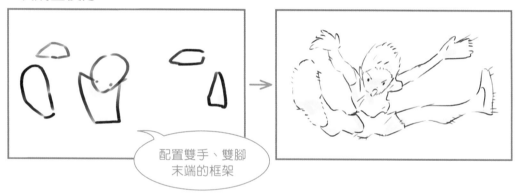

配置雙手、雙腳末端的框架

向前跑

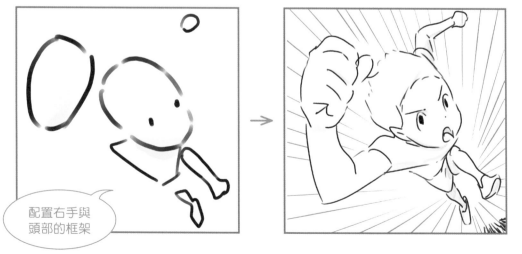

配置右手與頭部的框架

快速而正確地描繪素體

所謂的「素體」就是指沒有穿衣服也沒有頭髮等附加物的人體。
我在這裡舉出從形狀簡單到接近實物的五個種類。
請依照草稿的階段與狀況，分別使用不同的素體。

各種素體

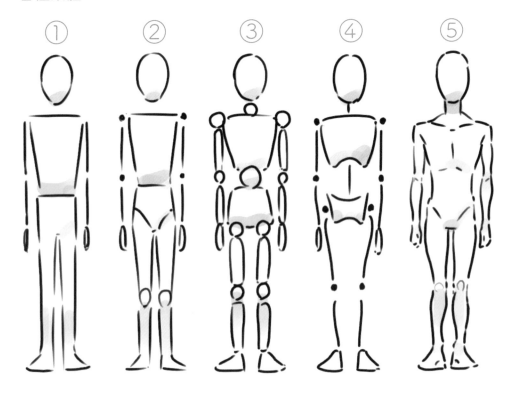

① 只有直線、圓圈、四角形組成的簡易素體。這是最低限度可看出是人體的種類。

② 加上手肘、膝蓋、肩膀、腰部等關節的素體。

③ 宛如木偶的素體，比較有立體感。

④ 簡化肋骨與骨盆的素體。比較容易了解肩膀與腰部的可動區域。

⑤ 真實的裸體素體。只要再加上服裝與頭髮就可以完成人物繪畫。

區分不同素體的使用方法

左頁介紹的素體，根據種類不同各有其功能。
請依照目的來練習區分使用方式。
我建議一開始先用簡單的①或②練習。

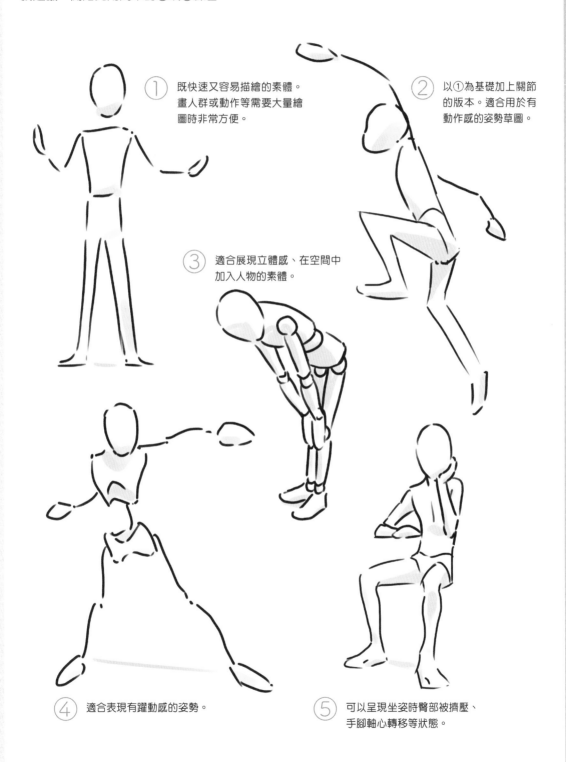

① 既快速又容易描繪的素體。
畫人群或動作等需要大量繪
圖時非常方便。

② 以①為基礎加上關節
的版本。適合用於有
動作感的姿勢草圖。

③ 適合展現立體感、在空間中
加入人物的素體。

④ 適合表現有躍動感的姿勢。

⑤ 可以呈現坐姿時臀部被擠壓、
手腳軸心轉移等狀態。

Part 2
讓繪畫功力確實進步的「臨摹」技巧

快速提升繪畫功力的最佳捷徑就是「臨摹」。現在活躍於第一線的專家，也是透過臨摹吸收過去各種繪畫的特徵（繪畫的模式），重新組合成眼前的作品。無視這些過去的經驗獨自開始習畫，就像「重新發明車輪」一樣，非常沒有效率。

本章將介紹幾個讓繪畫功力大幅提升的臨摹技巧。請參考說明，大量閱覽現在流行的繪畫或過去的名作，找出自己喜歡的作品臨摹吧！如此一來，一定能夠記下許多繪畫的特徵，拓展今後的繪畫領域。

繪畫時務必遵守比例

臨摹自己喜歡的畫時，經常會出現眼睛或頭髮等特定部位的面積過大，導致整體失去平衡。這是因為過度集中注意力在那張畫或角色上最吸引人的部分，導致畫過頭了。為了避免這種情況，遵守各部位的「比例」與「相對位置」非常重要。

首先要掌握比例

先縱觀想臨摹的畫，掌握頭部、身體、腿部的整體比例。
另外，先抓出身體部位之間的相對位置，開始畫的時候才不會失去整體方向。

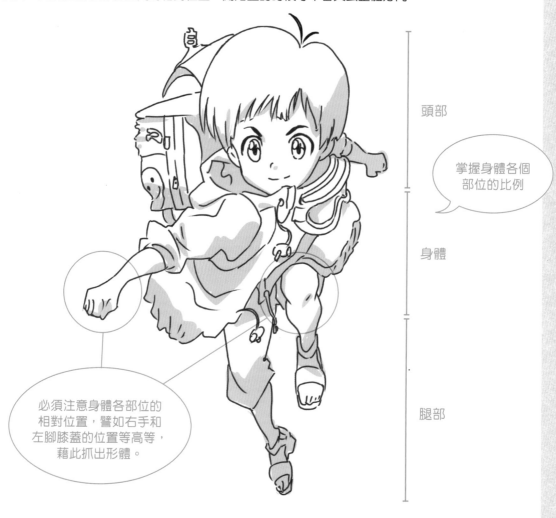

頭部

身體

腿部

掌握身體各個
部位的比例

必須注意身體各部位的
相對位置，譬如右手和
左腳膝蓋的位置等高等，
藉此抓出形體。

臨摹時一定要注意比例

注意左頁說明的比例，依照三個步驟的順序開始臨摹。
不要在臉部或頭髮、指尖等特定部位鑽牛角尖，先從整體概略的形狀開始畫起。

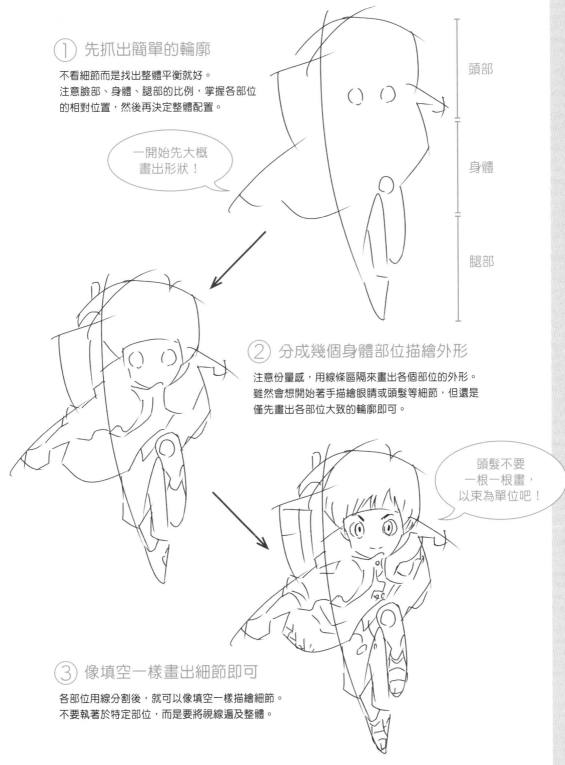

① 先抓出簡單的輪廓

不看細節而是找出整體平衡就好。
注意臉部、身體、腿部的比例，掌握各部位
的相對位置，然後再決定整體配置。

一開始先大概
畫出形狀！

頭部

身體

腿部

② 分成幾個身體部位描繪外形

注意份量感，用線條區隔來畫出各個部位的外形。
雖然會想開始著手描繪眼睛或頭髮等細節，但還是
僅先畫出各部位大致的輪廓即可。

頭髮不要
一根一根畫，
以束為單位吧！

③ 像填空一樣畫出細節即可

各部位用線分割後，就可以像填空一樣描繪細節。
不要執著於特定部位，而是要將視線遍及整體。

還不習慣的人
請使用輔助線

還不習慣臨摹的人,我建議使用「輔助線」。用輔助線畫出方格,一邊注意每個方格裡有什麼一邊描繪,如此一來,就能正確地臨摹出具有平衡感的畫。

使用輔助線的臨摹效果

使用輔助線,就會知道人物的縱軸與橫軸的共通點。
舉例來說,能以廣闊的視野掌握頭部、腰部與腳底的相對位置,以此作為基準。
不要依賴自己的習慣,而是正確地臨摹、忠實地呈現原來的畫作。

無輔助線

眼睛與胸部等令人印象深刻的部位,大小與角度都不太正確。

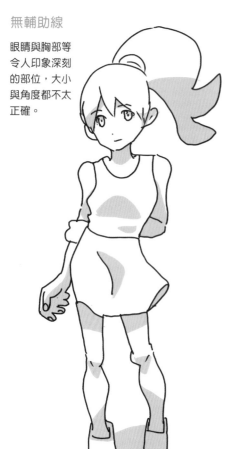

有輔助線

縱軸是人物長度的基準,而橫軸則是人物寬度的基準。
目光還是要放在人物的整體外形而非方格。

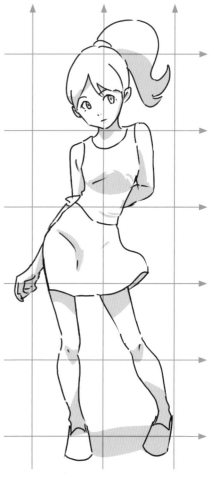

用輔助線臨摹的事前準備

請依照以下的順序描繪輔助線。重點在於用粗細兩種線營造差異，以免臨摹時過度在意細節。

①在臨摹的原畫上蓋一張白紙，在腳尖、頭頂分別畫出兩條橫粗線

②用直尺測量，從①的橫線開始，用粗線等距劃分出四等分

③在正中央與左右兩側畫上縱向粗線，把畫分成八等分

④用細線從縱向、橫向將八個正方形進一步分割

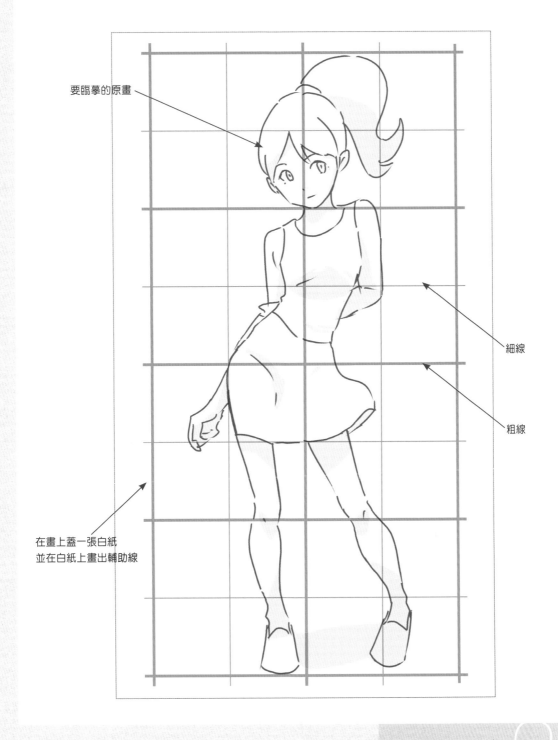

要臨摹的原畫

細線

粗線

在畫上蓋一張白紙
並在白紙上畫出輔助線

使用輔助線臨摹

即使用輔助線，臨摹的原則也一樣（請參照第25頁），繪畫時必須注意整體平衡。
不能因為有輔助線，就把視線集中在同一個地方。

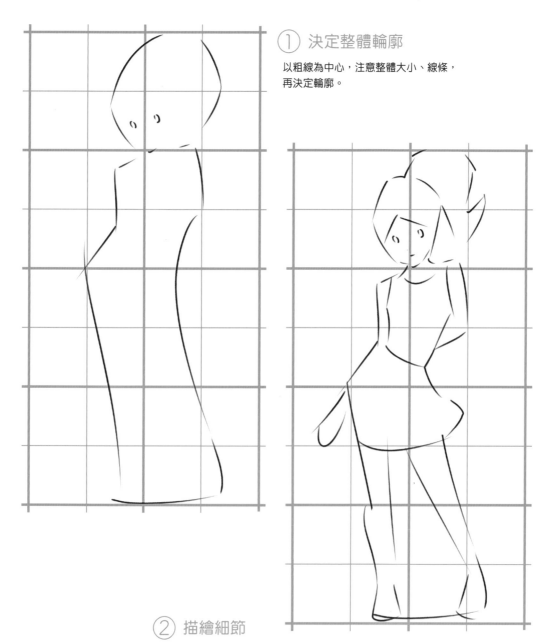

① 決定整體輪廓

以粗線為中心，注意整體大小、線條，
再決定輪廓。

② 描繪細節

以細線為中心，開始描繪身體各部位的外形。描繪線條
的時候，要隨時提醒自己這是「整體中的一條線」，不
要過度執著於細節。之後只要再畫入細部即可。

試著擴大線的間距

剛開始使用間隔窄的輔助線，以求正確臨摹原圖，習慣之後就可以慢慢擴大間距了。
注意縱軸與橫軸的共通點，就算輔助線減少，描繪的方法仍然相同。

二十四等分

六等分

只有十字線

只有外框

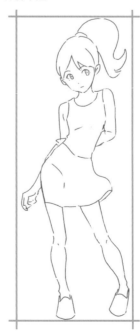

線條的
組合方法

組合各種線條，就可以呈現動作與立體感。接下來要列出好範例與錯誤範例供大家比較，請注意線條的組合方式。

另外，為了描繪出具有立體躍動感的畫，也要練習刻意避免左右對稱。

直線與曲線的組合

左邊的畫過度彰顯隆起的肌肉，手臂反而變得不好看。
像右圖這樣，手臂外側為直線、內側為曲線，就可以打造出有張有弛的畫。

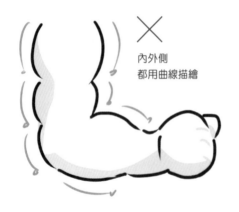

✕ 內外側
都用曲線描繪

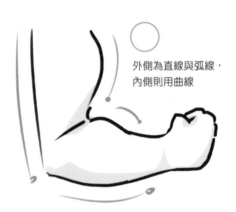

○ 外側為直線與弧線，
內側則用曲線

避免單調的線條

衣服的皺褶線，長度和份量都要各有不同變化，才能表現出強弱與立體感。

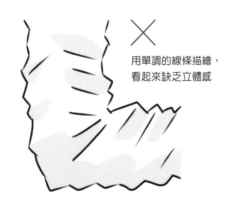

✕ 用單調的線條描繪，
看起來缺乏立體感

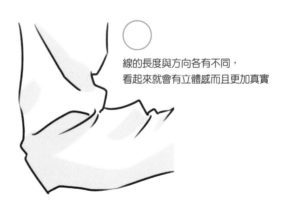

○ 線的長度與方向各有不同，
看起來就會有立體感而且更加真實

描繪人物的全身圖

描繪人物的全身圖時,也要用相同的邏輯思考。
藉由組合直線與曲線,營造畫面的層次感。

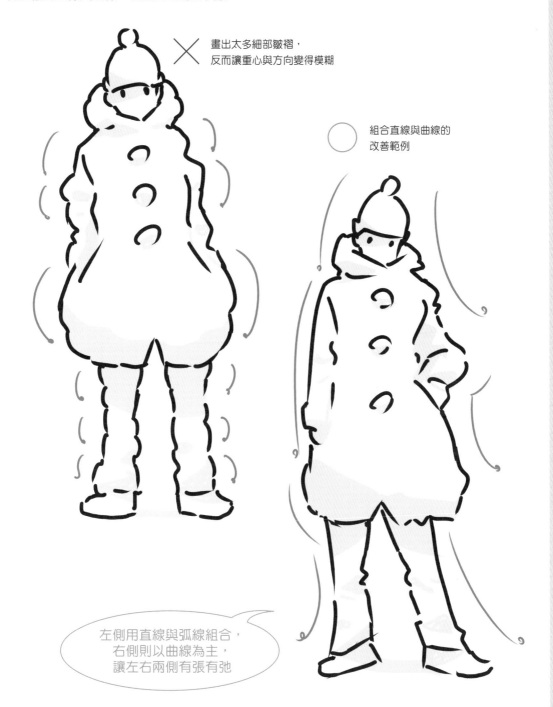

✕ 畫出太多細部皺褶,
反而讓重心與方向變得模糊

○ 組合直線與曲線的
改善範例

左側用直線與弧線組合,
右側則以曲線為主,
讓左右兩側有張有弛

避免線條交錯

有很多線條交錯的地方會特別容易引人注意，這樣會導致無法明確傳達所想表現的畫面。
尤其是手肘與膝蓋等關節部位，線條容易過度集中，所以請注意避免讓線條交錯。

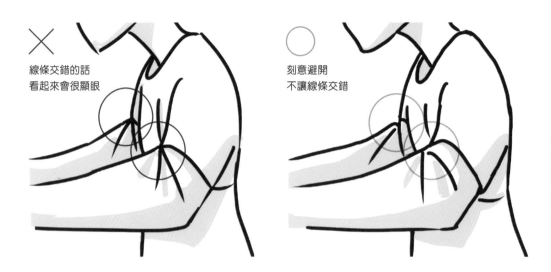

避免出現「X」與「Y」字形　線條交錯的部分，切勿形成「X」或「Y」字形。

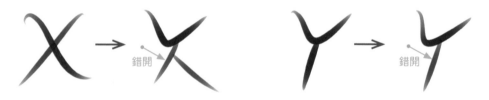

專欄 布料厚度的表現方法

衣角等部位保留間隙，不要讓線條交錯，就可以展現布料的厚度。
除了布料，還可以用在杯子等需要展現厚度的情況。

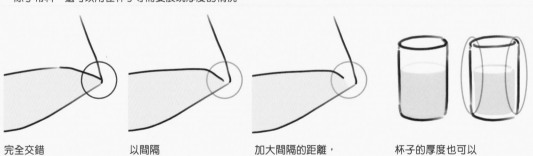

完全交錯
就無法呈現厚度

以間隔
來表現布料厚度

加大間隔的距離，
就可以變成大衣等
厚重的布料

杯子的厚度也可以
用間隔來呈現

避免左右對稱、單調的形狀

人如果下意識地去描繪，很容易把形狀畫得太整齊，但是在自然界中幾乎不存在左右對稱或是單調的形體。應避免出現這樣的形狀，以表現出真實感。

不對稱的表現

×

> 左右對稱
> ＝
> 昆蟲看起來
> 靜止不動

○

> 左右不對稱
> ＝
> 昆蟲看起來
> 立體、有動作感

外形不要統一

×

> 改變每一束毛髮的
> 大小和髮流方向

○

> 外形統一
> 看起來很單調

避免平行、單調的形狀

×

> 加上一些扭轉處
> 可以增加立體感

○

> 平行、單調的形狀
> 看起來沒有立體感

眼睛的
描繪方法

常言道「眼睛會說話」，所以眼睛會大幅影響人物給人的印象。要畫出令人印象深刻的眼睛，重點在於要掌握立體感，打造出視線方向與表情。

手繪圓形

在描繪眼睛之前，請先按照以下四個步驟，練習用手畫出漂亮的圓形。

① 先畫一個十字　② 在四個方向加上橫線　③ 在八個方向加上橫線　④ 全部連起來就完成了

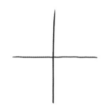 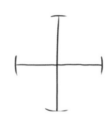 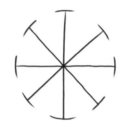

應用在描繪眼睛的時候！

應用畫圓的順序，就可以快速手繪眼睛。只要轉動畫紙，並以擺動手腕的方式，即可描繪出穩定的圖形。這也是描圖時很重要的技法。

① 先畫一個十字　② 加上橫線　③ 全部連起來就完成了

統一視線方向

只要統一左右眼的視線，無論是向上看、向下看，都可以描繪出臉部角度的變化。
不論是何種角度，都要隨時注意左右眼的視線是否朝著同一個方向。

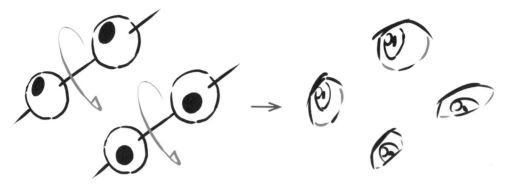

想像左右眼球的中心就像丸子般
被竹籤串起，會一起轉動……

就算改變角度，左右眼也會
朝向同一個方向。

立體的眉毛、眼鏡配置

有角度的時候，眉毛或眼鏡等附加物就要往內位移。
如此一來，看起來才會有立體感。

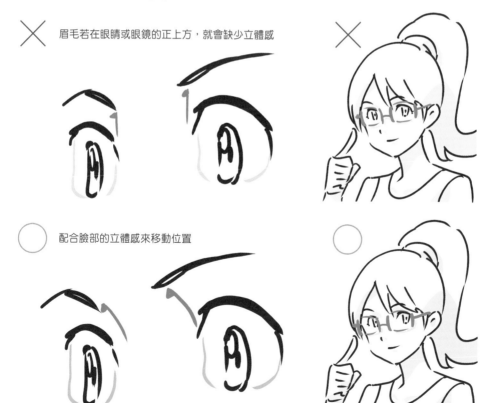

✕ 眉毛若在眼睛或眼鏡的正上方，就會缺少立體感

○ 配合臉部的立體感來移動位置

呈現眼睛的遠近感

注意眼睛的立體感以及方向,練習呈現眼睛的遠近感。
沒辦法想像的時候,就把眼睛換成圓形或四角形來思考。

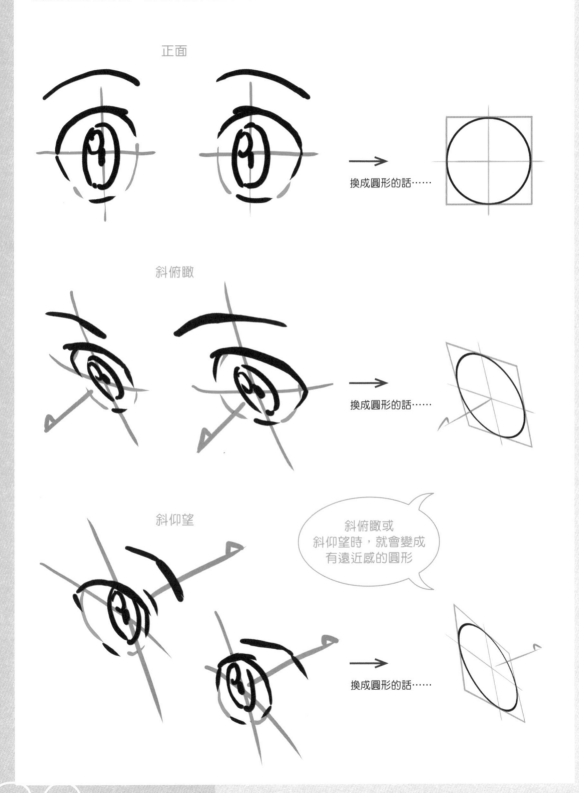

正面

換成圓形的話……

斜俯瞰

換成圓形的話……

斜仰望

斜俯瞰或
斜仰望時,就會變成
有遠近感的圓形

換成圓形的話……

左右眼的「筆劃」要一致

眼睛的畫法會根據人物不同各有變化，但無論什麼造型的眼睛，都要特別注意「筆劃」。
就如同文字的筆劃一樣，眼睛也有筆劃，要讓左右眼的形狀相同。

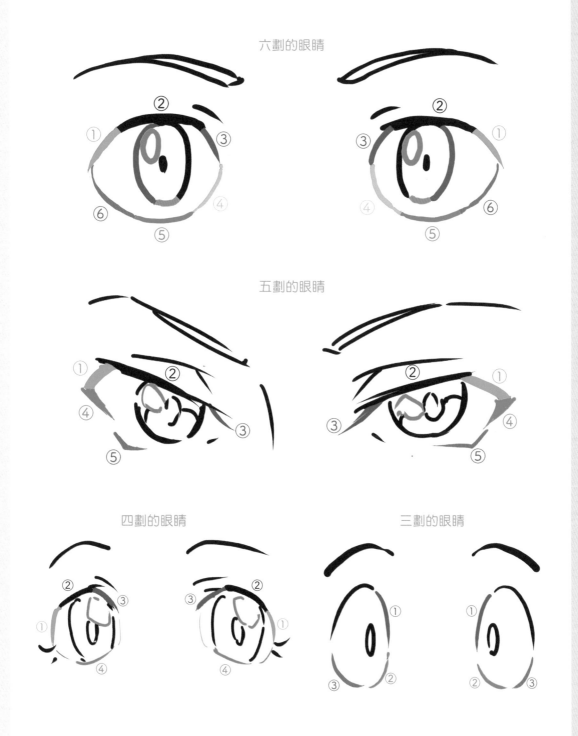

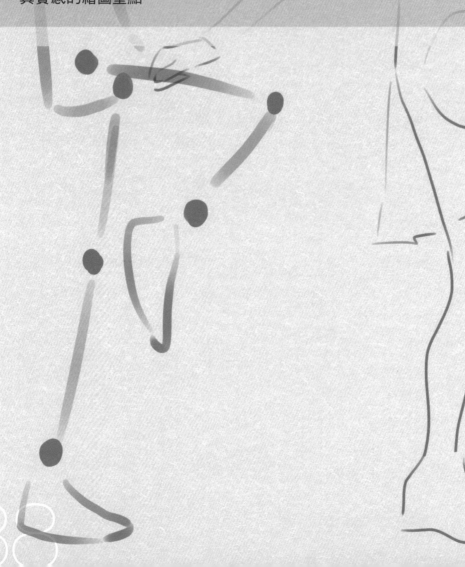

Part 3
以「實物的線稿」提升繪畫能力

臨摹可以讓繪畫功力大增。如果只是想要畫出很漂亮的圖，光是臨摹好圖應該就已經足夠。然而，如果不想依賴他人的技巧，想要用自己的方式畫圖，那就必須觀察實物並呈現在圖畫中。光是臨摹，很難感受到那是自己的畫。

如果臨摹出現瓶頸，可以藉著觀察正在活動的人物、自拍等，一邊了解實際上是如何動作的一邊繪圖。本章透過實際人物的線稿，說明更具有真實感的繪圖重點。

泳裝人物的
線稿

要畫出實物的線稿，比畫漫畫、動畫還難。因為要用線來呈現本來不是用線條畫出的東西。這裡先用較接近裸體的泳裝人物來介紹畫線稿的幾種方法。

用簡單的圖形描繪

和臨摹一樣，不要從細部開始描繪，而是先換成簡單的圖形。
描繪時注意保持整體平衡感。

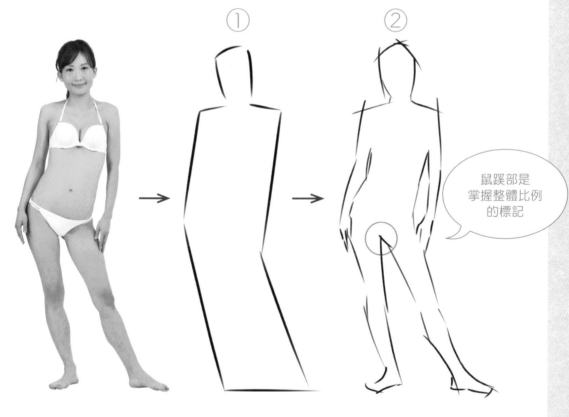

① ②

鼠蹊部是
掌握整體比例
的標記

實際的人體。突然要將之
畫成線稿實在很難……

先用單純的圖形抓出輪廓。
此時，只需注意身體的角度
與方向、整體大小即可。

從整體輪廓雕琢出剪影。就像
從整塊木頭開始雕刻一樣。

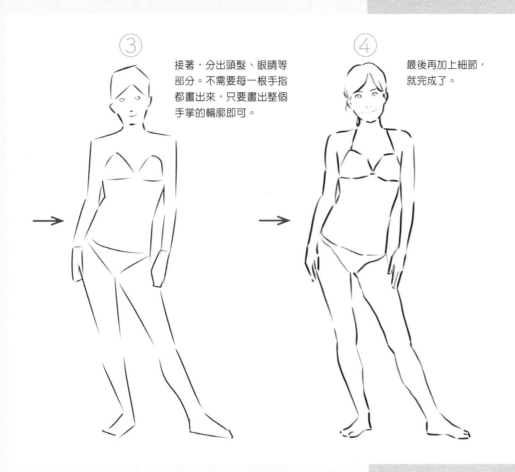

③ 接著,分出頭髮、眼睛等部分。不需要每一根手指都畫出來,只要畫出整個手掌的輪廓即可。

④ 最後再加上細節,就完成了。

使用輔助線描繪

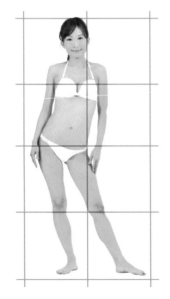

如果無法看著照片畫,可以像臨摹時一樣,使用輔助線(第28頁)描繪。

不要過度在意線條的起伏

若過度彰顯凹凸線條,會讓整體看起來不夠俐落。

快速繪圖的方法

如果在電車上或室外寫生，想要快速完成時，就要用更簡單的圖形抓出整體輪廓。
請試著只看左右外框，專注於整體線條與大小來描繪。
如果沒時間的話，畫到②的程度也具有充分練習的效果。

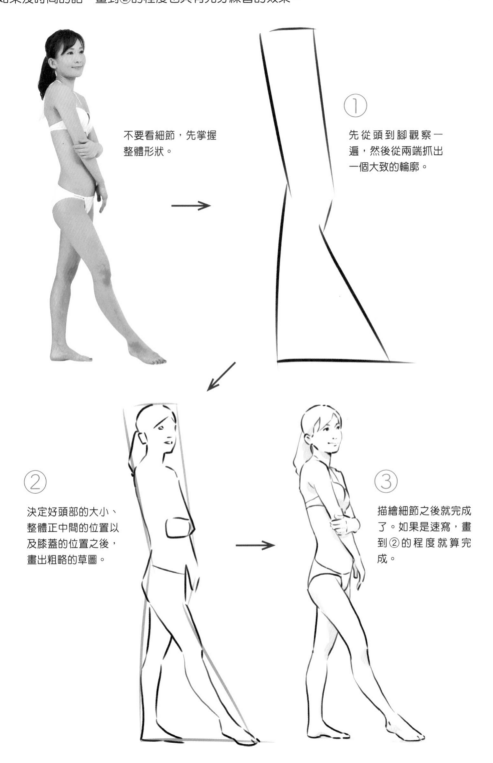

不要看細節，先掌握
整體形狀。

① 先從頭到腳觀察一
遍，然後從兩端抓出
一個大致的輪廓。

② 決定好頭部的大小、
整體正中間的位置以
及膝蓋的位置之後，
畫出粗略的草圖。

③ 描繪細節之後就完成
了。如果是速寫，畫
到②的程度就算完
成。

繪圖時注意軸心變化

描繪站姿人物時特別需要注意肩膀、腰部、膝蓋、腳尖等左右的高度變化（軸心變化）。
請觀察照片，確認軸心是如何變化。

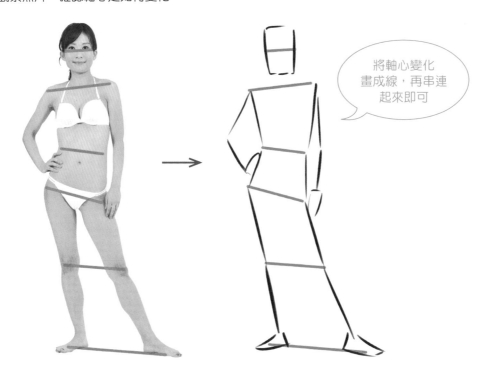

將軸心變化
畫成線，再串連
起來即可

軸心變化的效果

實際上的自然站姿並非垂直，而是具有軸心變化。人總是會下意識地把站姿畫得筆直。
請掌握軸心變化，並重現於畫紙上。

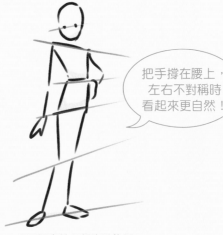

把手撐在腰上，
左右不對稱時
看起來更自然！

肩膀、腰部、腿部等左右
的高度皆相同時，會給人
不自然的單調印象。

改變腰部軸心後的效果。
可呈現重心與動作感。

直至腳底軸心都改變的話，
看起來就會更加生動。

穿衣人物的線稿

就算是穿著衣服，思考方式基本上和泳裝人物一樣。緊貼著衣物的肩膀、腰部、腳尖等部位，其外形和素體相同。小心不要過度注意服裝，導致起伏或皺褶過多，要以「在素體上加衣服」為概念去描繪。

衣服也用簡單的形狀來描繪

與第40頁相同，先從輪廓開始畫，之後再依序加上內部、細節。

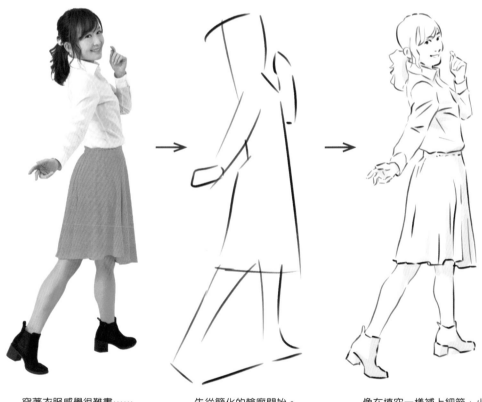

穿著衣服感覺很難畫……

先從簡化的輪廓開始。

像在填空一樣補上細節，小心不要過度注意皺褶或衣物的起伏。

以素體為基礎穿上衣物

即便穿著衣物，基底仍然是素體。
請為「裸體線條＝素體」加上服飾，以此概念繪製成人物吧！

泳裝（素體）	襯衫	羽絨衣

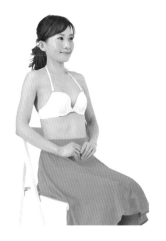 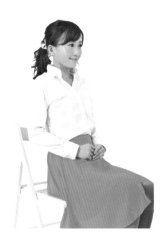

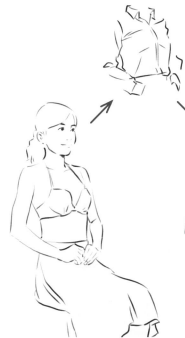 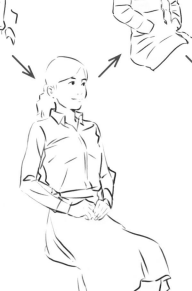 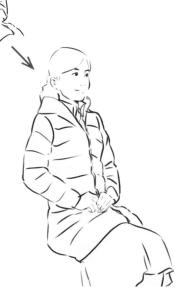

接近素體的狀態。從這裡開始加上服飾，繪製成人物。

即便穿著輕薄布料的襯衫，肩膀與腰部等布料緊貼的部位，仍會保有素體的線條。

像羽絨衣這種蓬鬆的服飾，也可以把素體當作基礎加上厚度。

頸部、肩膀的畫法

頸部與肩膀（上半身）因為有衣領所以很難畫，不過概念與為素體加上服飾相同。
請試著幫人物換上各式各樣的衣物，並增加立體感吧！

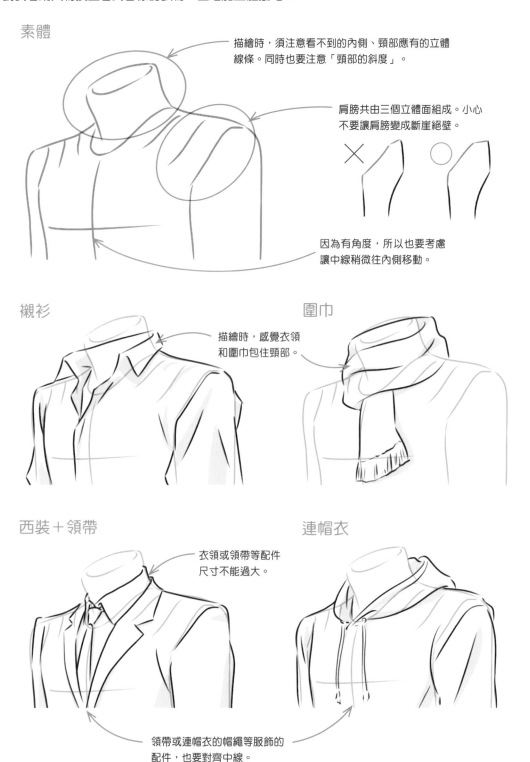

素體

描繪時，須注意看不到的內側、頸部應有的立體線條。同時也要注意「頸部的斜度」。

肩膀共由三個立體面組成。小心不要讓肩膀變成斷崖絕壁。

因為有角度，所以也要考慮讓中線稍微往內側移動。

襯衫

描繪時，感覺衣領和圍巾包住頸部。

圍巾

西裝＋領帶

衣領或領帶等配件尺寸不能過大。

連帽衣

領帶或連帽衣的帽繩等服飾的配件，也要對齊中線。

裙子的畫法

畫裙子的時候也以素體為基礎思考。
描繪時要注意裙子內部的素體呈現什麼狀態。

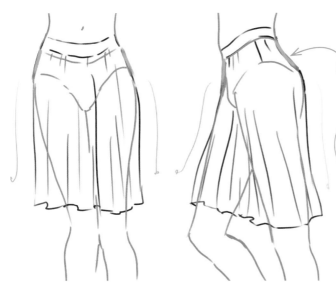

腰間的布料「有垂墜感」。

配合大腿的立體感，
凸起的地方要保留較多間隔，
凹陷的地方則間隔較窄，
這樣就可以打造立體感

短裙則可以用短褲為基底

接近素體的短褲
再加上布料，
就變成短裙了

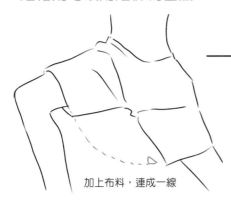

加上布料，連成一線

長裙則可以用寬版的長褲為基底

注意腿部的剖面線，
再加上皺褶，就可以
畫出長裙

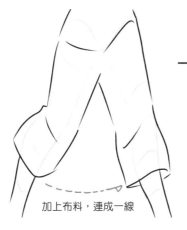

加上布料，連成一線

「內褲線」與皺褶的關係

腿部會沿著內褲線（髖關節線）活動。另外，在可動部位或關節位置會產生很多服裝皺褶。
強調可動部位的皺褶，就能和其他細部皺褶有所區隔。

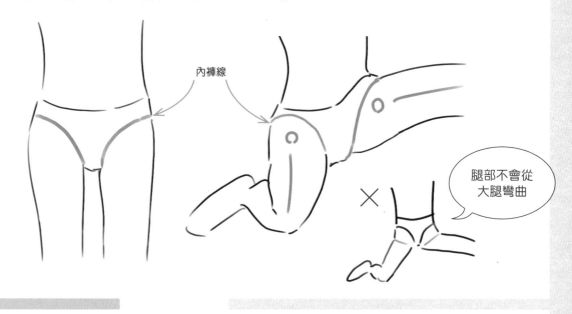

內褲線

腿部不會從
大腿彎曲

描繪時強調內褲線的皺褶

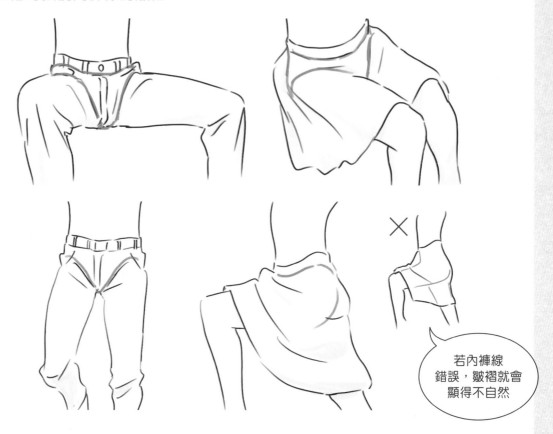

若內褲線
錯誤，皺褶就會
顯得不自然

描繪出自然的皺褶

如同第32頁的說明，人的視線很容易落在有許多線條交錯的地方。
描繪服裝的皺褶時也請避免線條交錯。
另外，改變長度與份量並將線條組合，就可以營造出立體感。

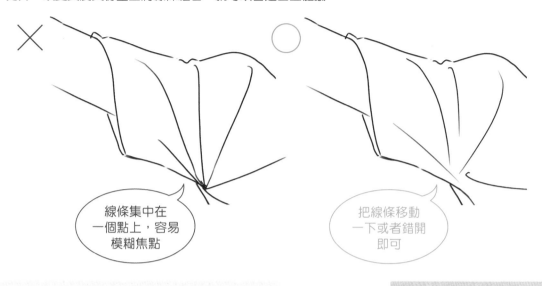

線條集中在
一個點上，容易
模糊焦點

把線條移動
一下或者錯開
即可

避免單調的線條

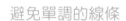

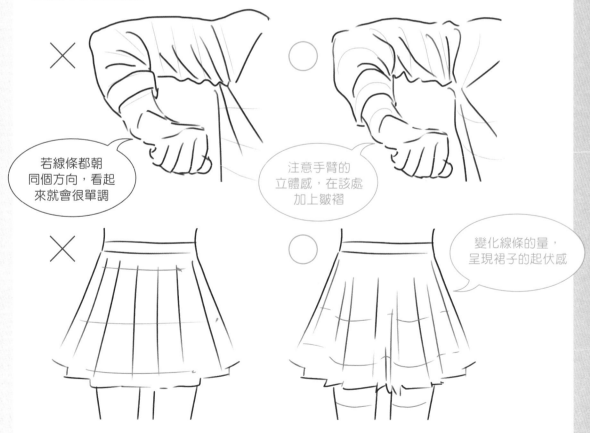

若線條都朝
同個方向，看起
來就會很單調

注意手臂的
立體感，在該處
加上皺褶

變化線條的量，
呈現裙子的起伏感

3-3

以「實物的線稿」
提升繪畫能力

描繪臉部

描繪臉部的時候，難免會覺得無法呈現人物的帥氣或可愛的感覺。這通常是因為繪圖時，被原本人物既有的印象影響，過度放大眼睛、鼻子、嘴巴等部位的緣故。臉部由很多細微的部位組成，資訊量很大，所以如果從細節開始描繪的話，很容易就會失去整體平衡。因此，描繪臉部時務必掌握整體平衡，調配五官的尺寸與位置。

繪圖順序不同便會產生差距

從細節開始繪圖，就會讓比例失衡。
請參考以下的例子，了解從輪廓開始畫起的重要性吧！

實際繪圖時，往往會從眼睛開始下手，但順序錯誤很容易讓整體比例失衡。我們就來看看，順序不同會讓成品產生什麼樣的差別吧！

✕ 從眼睛開始畫的成品

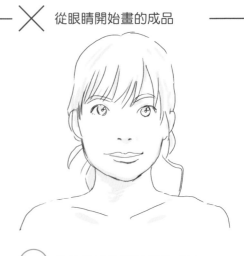

◯ 從整體輪廓開始畫的成品

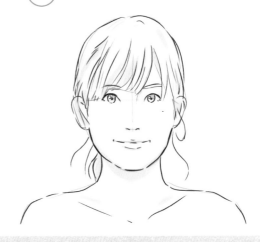

 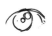

從眼睛開始畫……

① 過度注意眼睛，導致眼睛太大。

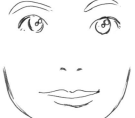

② 接著陸續添加鼻子、嘴巴以及臉的輪廓……

✕

③ 失去整體感，眼睛、鼻子、嘴巴過大導致比例失衡。

從整體輪廓開始畫……

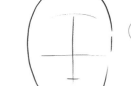

① 將頭、頸、肩視為一體，描繪整體輪廓。注意頭部的整體比例，配置鼻子和嘴巴。

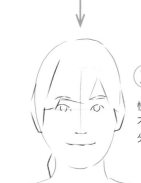

② 慢慢加上眼睛、鼻子、嘴巴，不追求細部線條，而是以區塊分配髮量與位置。

○

③ 增添髮流與眼睛內部等細節，加上表情。如此一來就能畫出一張整體比例均衡的臉。

將頭、頸、肩視為一體

不只實物線稿，描繪人物的時候往往會把頭、頸、肩當作不同部位。
然而，實際的人體從頭到頸部、肩部的連動肌肉非常複雜，所以這三個部位會一起活動。
屏除自己的刻板印象，實際觀察實物再畫畫看吧！

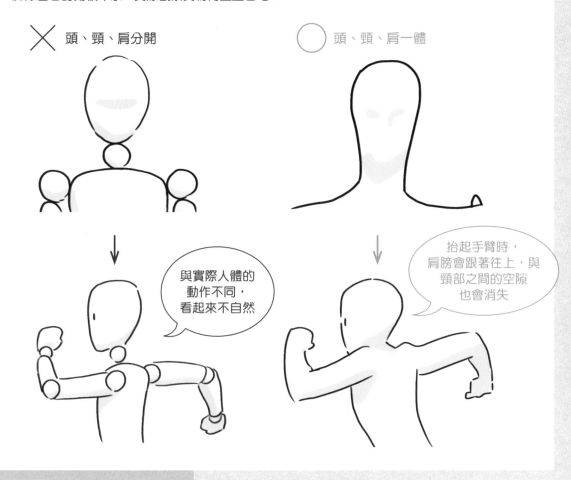

✕ 頭、頸、肩分開

◯ 頭、頸、肩一體

與實際人體的
動作不同，
看起來不自然

抬起手臂時，
肩膀會跟著往上，與
頸部之間的空隙
也會消失

頭部的形狀要用四角形當作基底

描繪頭部的時候，選擇長方形而不是圓形當作基底，尺寸和角度就比較不容易出錯。
先用長方形抓出大致的形狀，然後再慢慢削減，試著畫畫看吧！

✕ 畫圓形

◯ 畫四角形

畫側臉

畫側臉的時候也要按照「整體輪廓→細節」的順序來描繪。
若先描繪凸出的鼻子和嘴巴，很容易就會導致整體過度放大，必須特別小心。

① 畫頭部與眼睛、耳朵

抓出整體輪廓之後，就可以畫出眼睛、耳朵的位置。這個階段會決定整體比例與成品。

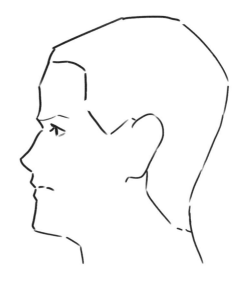

② 畫鼻子和嘴巴

以①為基底加上鼻子和嘴巴，其他部分的凹凸線條也可大致描繪。還要加上髮際線。

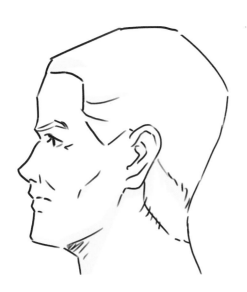

③ 加入細節

在保持輪廓的前提下，補上細節就完成了。

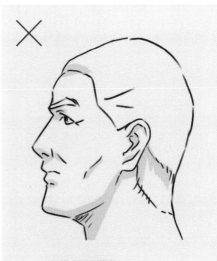

常見錯誤範例

過度注意鼻子與嘴巴，導致部分五官過大。

描繪各種臉部五官

眼、耳、鼻、口等五官，都要先從簡單的形狀開始畫起。
剛開始只要畫出像框內的簡單形狀即可，之後再以此為基底試著畫出不同種類。

眼睛 簡單的形狀

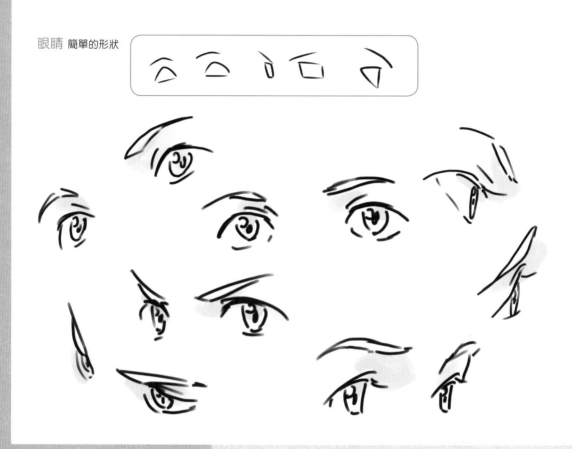

鼻子

簡單的形狀

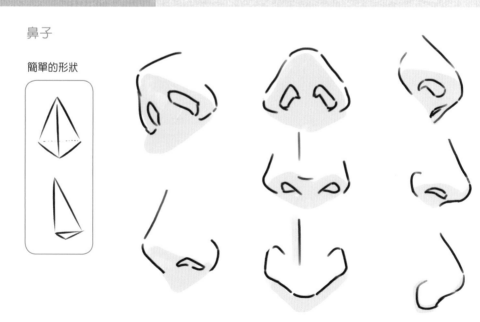

嘴巴 簡單的形狀

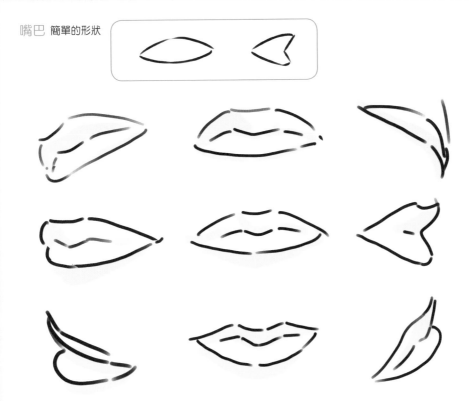

耳朵

簡單的形狀

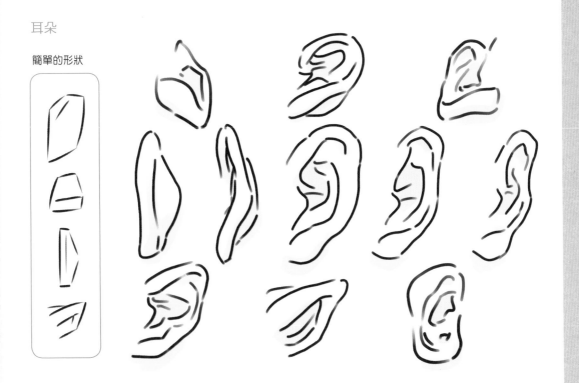

如何讓臉部呈現立體感

在畫角度的時候，臉部看起來很平面、無法呈現立體感時，要如何改善呢？
本專欄舉出常見的三個問題點，請依序改善。

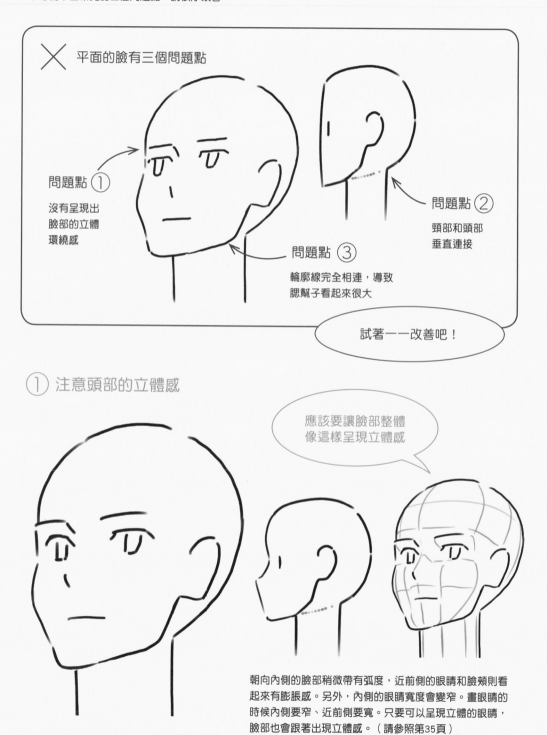

✕ 平面的臉有三個問題點

問題點 ①

沒有呈現出
臉部的立體
環繞感

問題點 ②

頸部和頭部
垂直連接

問題點 ③

輪廓線完全相連，導致
腮幫子看起來很大

試著一一改善吧！

① 注意頭部的立體感

應該要讓臉部整體
像這樣呈現立體感

朝向內側的臉部稍微帶有弧度，近前側的眼睛和臉頰則看
起來有膨脹感。另外，內側的眼睛寬度會變窄。畫眼睛的
時候內側要窄、近前側要寬。只要可以呈現立體的眼睛，
臉部也會跟著出現立體感。（請參照第35頁）

② 頸部要偏向斜後方

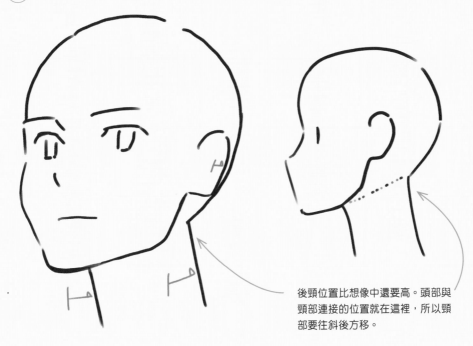

後頸位置比想像中還要高。頭部與
頸部連接的位置就在這裡，所以頸
部要往斜後方移。

③ 省略部分輪廓線

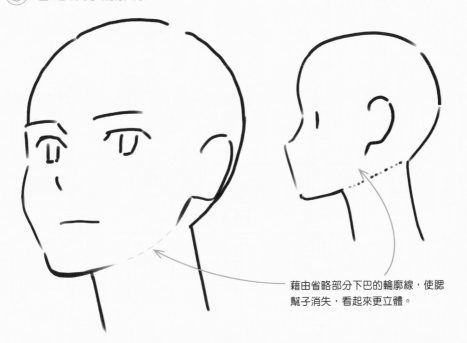

藉由省略部分下巴的輪廓線，使腮
幫子消失，看起來更立體。

手腳的
描繪方法

手腳位於身體的末端,是打造魅力角色的重要元素。譬如用力握拳可以表現不安的情緒,而放鬆可以表現沉穩的感覺。至於雙腿若能腳踏實地,畫面就會顯得很有說服力。

這裡將介紹幾個描繪手腳的重點,畫不出來的時候,請務必仔細觀察實物!

手的輪廓可以簡化成連指手套

先不要追求每一根手指的形狀,而是換成簡單的輪廓。就像連指手套一樣,只要分成大拇指、手掌、剩下的手指這三個區塊來看,就會比較容易掌握整體外形。

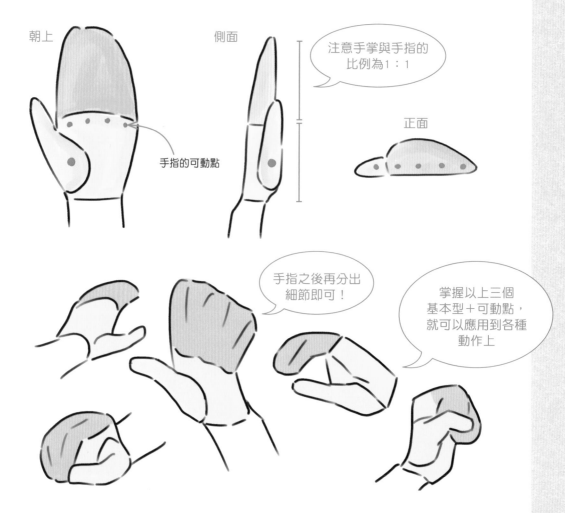

朝上

側面

注意手掌與手指的
比例為1:1

手指的可動點

正面

手指之後再分出
細節即可!

掌握以上三個
基本型＋可動點,
就可以應用到各種
動作上

注意手指的軸心轉移

手指乍看之下呈一直線，但其實粗細和方向在關節的部分會產生改變。
請一邊觀察自己的手一邊練習畫畫看！

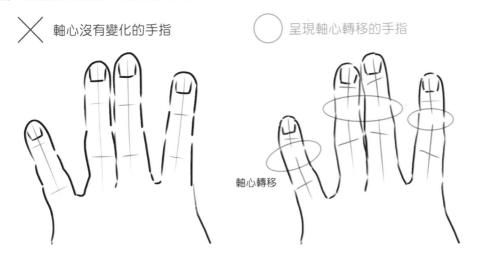

✕ 軸心沒有變化的手指　　　◯ 呈現軸心轉移的手指

軸心轉移

注意手腕的軸心轉移

手腕也有軸心轉移。請試著把手平放在桌上。
手腕應該會因為軸心轉移而稍微懸空才對。

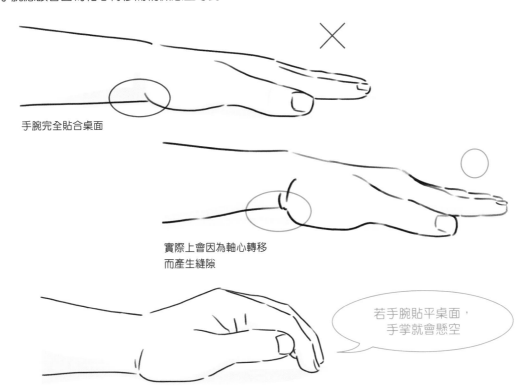

✕

手腕完全貼合桌面

◯

實際上會因為軸心轉移
而產生縫隙

若手腕貼平桌面，
手掌就會懸空

藉由手指的「弧度」呈現層次感

骨頭上方線條帶有弧度，下方線條則呈現柔軟的肌肉。請為這兩側打造層次感。

× 沒有弧度　　　　　　　　○ 有弧度

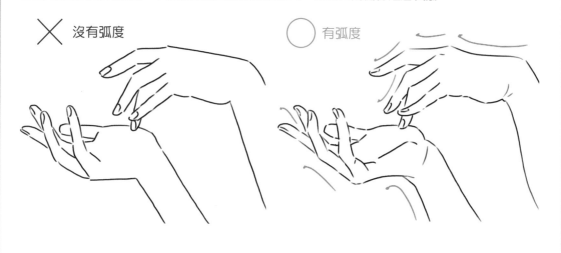

注意手指、指甲的中線

描繪有角度的手指時，請注意手指、指甲的中線。

只要注意中線
就能呈現立體感

注意手指的方向

手指彎曲時，每一根手指的指尖都要朝向中心。

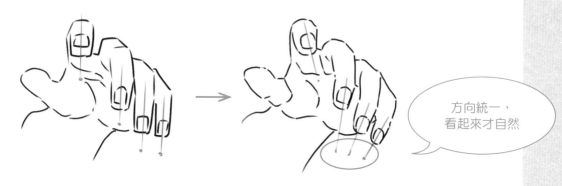

方向統一，
看起來才自然

區分不同年齡、性別的手

不同年齡、性別的手,各有特徵。
請參考以下的畫,練習區分不同的手吧!

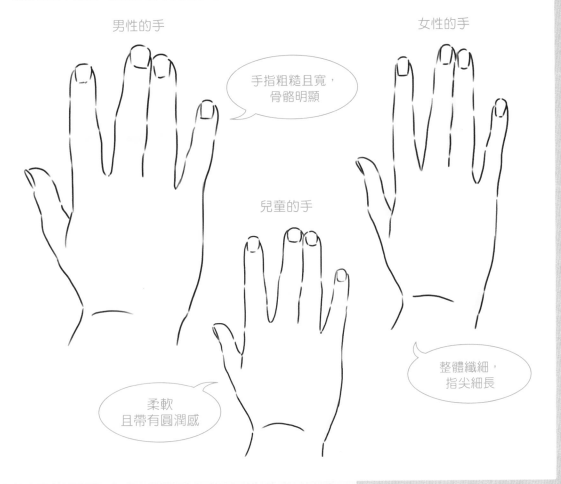

男性的手

手指粗糙且寬,
骨骼明顯

女性的手

兒童的手

整體纖細,
指尖細長

柔軟
且帶有圓潤感

運用技巧描繪各種不同的手

學會畫基本的手形之後,只要加上一些元素,就可以畫出不同的手。
請務必試試看!

在人手上加鎧甲,
就變成機器人
的手了!

足部的畫法

足部和手一樣，分成腳趾、腳背、腳踝三個部分，再從正面、側面、底面這三面思考即可。
此時，正面為三角形、底面為四角形、側面為三角形＋四角形，分別用圖形簡化，就會比較
容易掌握外形。

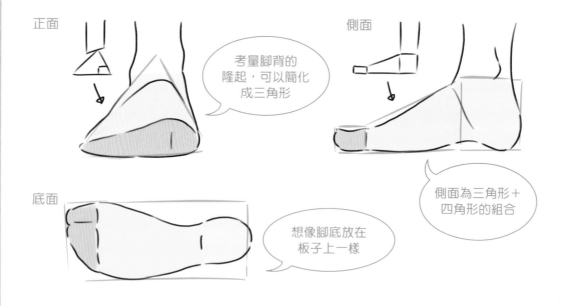

正面

考量腳背的
隆起，可以簡化
成三角形

側面

側面為三角形＋
四角形的組合

底面

想像腳底放在
板子上一樣

將足部放到空間裡的方法

以三面圖掌握足部的形狀之後，試著畫出透視圖吧！
一開始先從板子的狀態去思考會比較好理解。

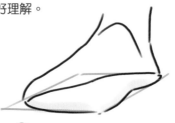

① 在透視圖中放上一塊板子，
配合外框畫出腳底。

② 為腳底加上厚度。

不要過度專注於鞋帶
等細節，先從簡單的
形狀開始畫起

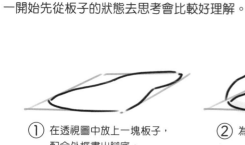

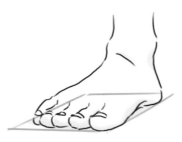

③ 描繪光腳的樣子時，分割
出②的腳趾部分。

④ 若要描繪鞋子，就以②為基底加上鞋子。
用「光腳＋鞋底＋細節」思考整體外形。

描繪各種鞋款

鞋子通常會讓人覺得造型很複雜，剛開始先從簡單的圖形下手，再加以分割或增添要素，如此一來就會比較容易上手。請參考以下的圖，試著描繪各種鞋款吧！

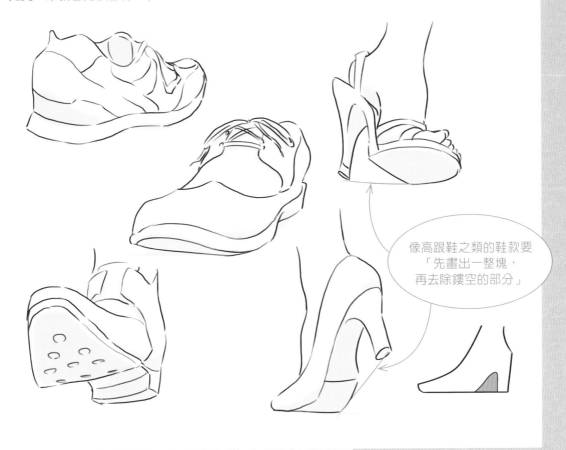

像高跟鞋之類的鞋款要「先畫出一整塊，再去除鏤空的部分」

就像左頁用板子當作說明範例一樣

專欄 ## 麵包＋叉子也能呈現足部形狀

就像左頁用板子當作說明範例一樣，換成自己比較容易理解的東西也可以。譬如用叉子叉起麵包，也可以呈現足部的形狀。先用簡單的圖形，畫出各種足部的樣貌吧！

利用變形
打造人物

動畫或漫畫等人物角色，其實大多都是以真實人物為基底描繪而成。國際級的動畫工作室，都是由動畫師自己表演，然後再把動作變形並描繪出人物。請以之前學過的線稿為基礎，挑戰描繪出屬於自己的人物吧！

將真實的人物變形

請參考以下的順序，試著將真實的人物變形吧！

① 準備照片

② 拉低頭身比例

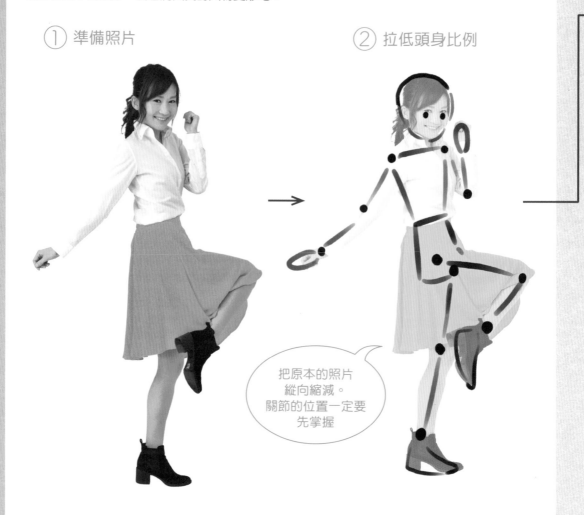

把原本的照片
縱向縮減。
關節的位置一定要
先掌握

③ 描出整體輪廓

不要過度講究身體的凹凸，以簡單的直線、弧線描繪即可

④ 加上立體感與表情

確認是否有生動地表現出原本照片的氛圍，完成最後修飾

⑤ 進一步變形

一口氣壓縮頭身比例，就會變成更可愛的角色

Part 4

讓人物充滿「躍動感」的
姿勢描繪方法

應該有不少人都苦惱於「畫作無法呈現躍動感」這個問題。為了解決這個煩惱，首先必須知道「人的身體非常沉重」。人體只要移動，重量也會跟著位移，也就是說，動作會讓人體從靜止狀態到重心轉移甚至是失去平衡。為了呈現躍動感，了解這一點非常重要。除此之外，了解肩膀與腰部等部位如何動作、因為動作而形成角度時各部位會如何呈現，也是非常重要。

本章介紹的「走路」與「跑步」等動作都是基礎的姿勢，藉由應用這些技巧，就能讓人物自由自在做出任何動作。

俯瞰與仰望
的基礎

藉由練習全身的俯瞰與仰望，就可以學會畫出各種角度的手腳、軀幹，加以應用就能描繪出具有躍動感的人物。學習俯瞰與仰望的視點，了解各部位因角度變化所引起的壓縮與延長感吧！

俯瞰與仰望的角度

俯瞰⋯⋯視點較高的狀態。人物看起來頭部大、足部小。
仰望⋯⋯視點較低的狀態。人物看起來頭部小、足部大。

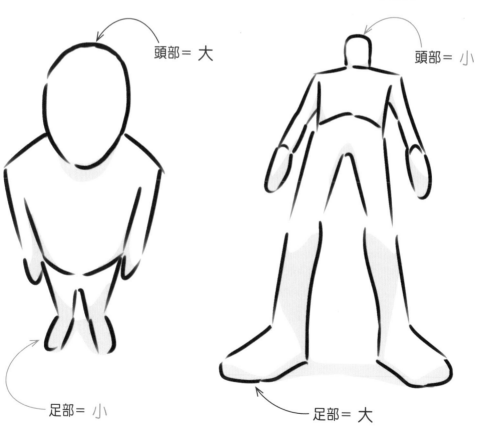

俯瞰（視點較高）　　　　　　仰望（視點較低）

頭部 = 大　　　　　　頭部 = 小

足部 = 小　　　　　　足部 = 大

注意身體的曲線

人體並非呈現一直線，而是曲線。
因此，俯瞰時看起來胸部較寬，下半身較窄。仰望時則相反。

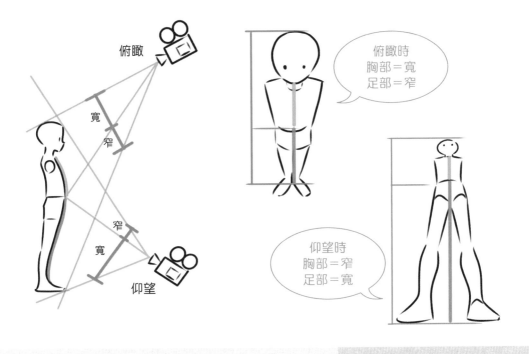

俯瞰時
胸部＝寬
足部＝窄

仰望時
胸部＝窄
足部＝寬

描繪各種角度

注意身體曲線，從各種角度畫出俯瞰、仰望的人物吧！

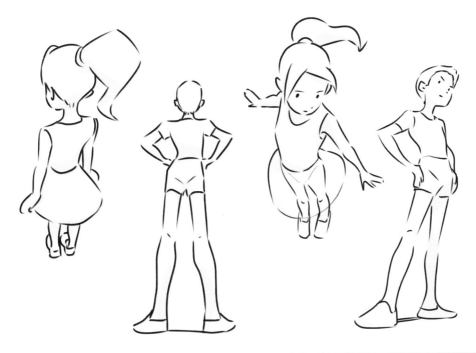

如何讓人物充滿躍動感

已經可以順利描繪靜止狀態下的人物，但是加上動作之後就顯得很不自然，這是因為沒有表現出「重心變化」的緣故。本節將介紹人物的各種姿勢，以及描繪具有躍動感的人物的方法。

躍動感＝失去平衡

人會下意識地描繪出重心、左右平衡的畫。
然而，觀察正在動作的人物，就會發現幾乎沒有任何動作會完全保持平衡。
畫圖的時候只要刻意打亂重心與平衡，就能打造出有動作感的姿勢。

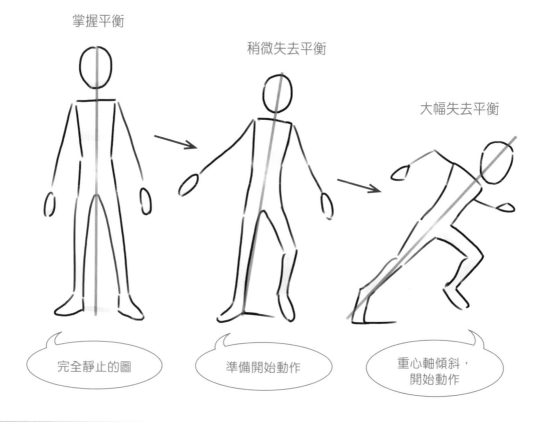

掌握平衡

稍微失去平衡

大幅失去平衡

完全靜止的圖

準備開始動作

重心軸傾斜，開始動作

各種動作與重心

刻意傾斜重心，就能呈現各式各樣的動作。
在什麼樣的姿勢下重心會如何變化？請一邊思考一邊描繪。

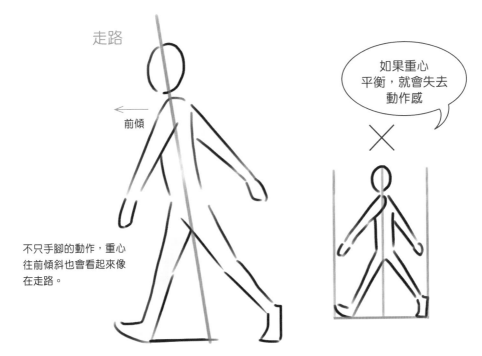

走路

前傾

不只手腳的動作，重心
往前傾斜也會看起來像
在走路。

如果重心
平衡，就會失去
動作感

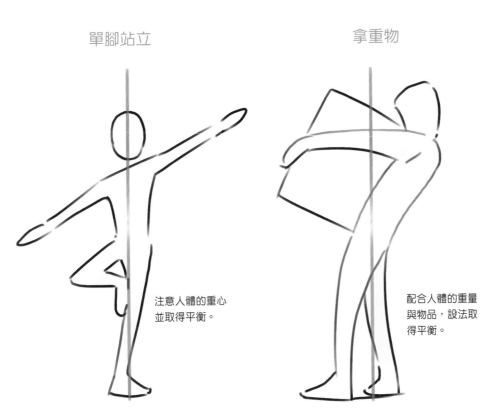

單腳站立

拿重物

注意人體的重心
並取得平衡。

配合人體的重量
與物品，設法取
得平衡。

腿部的可動點位在「髖關節」

腿部從髖關節開始可活動。可動點若往下移，動作看起來就會很僵硬，必須特別小心。

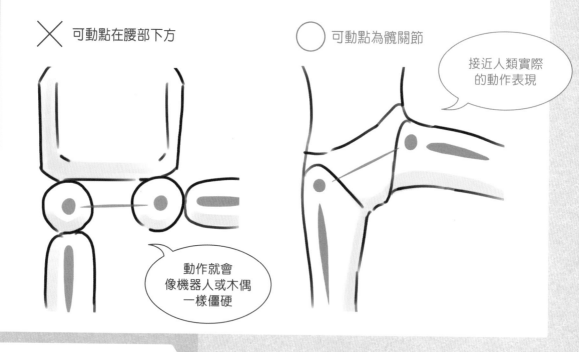

× 可動點在腰部下方

○ 可動點為髖關節

接近人類實際
的動作表現

動作就會
像機器人或木偶
一樣僵硬

肩膀可自由活動

藉由讓肩膀自由活動，可以營造出豐富的畫面。
肩膀的活動範圍（可動區域）比想像中還要大，請試著活動看看吧！
只要看著鏡子觀察自己的肩膀的動作，就能了解這一點了。

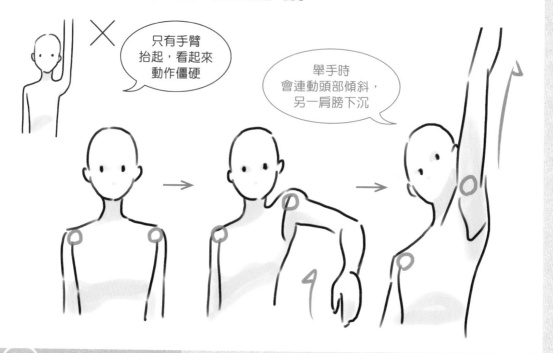

× 只有手臂
抬起，看起來
動作僵硬

舉手時
會連動頭部傾斜，
另一肩膀下沉

讓腿部與肩膀自由活動吧！

觀察自己的身體，以及靠自己無法呈現的運動選手、格鬥家等人的動作。
如果用木偶或好畫的素體「自行轉化成圖」，很容易就會失去人物的躍動感。
請參照第40頁的作法簡化圖形，並注意不要破壞整體外形。

各種腿部的動作

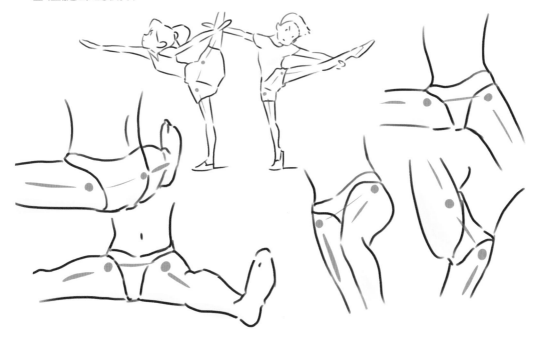

各種肩膀的動作

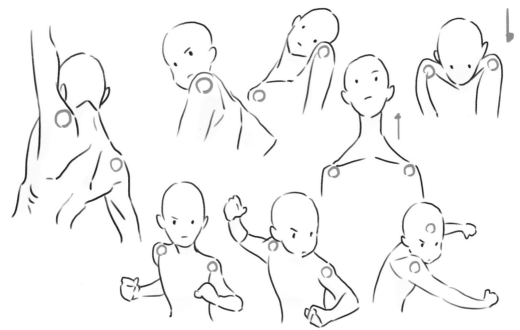

「走路」
的姿勢

走路是最常見的姿勢，所以只要有一丁點
不自然，看起來就會很奇怪。除此之外，
有些緩慢的動作也很難處理。接下來，就
從畫出自然走路姿勢的重點開始看起吧！

從側面看走路的動作

請確認以下的重點，先從走路的側面姿勢開始練習吧！
為了讓人物看起來是在前進，必須讓重心往前傾，這一點請特別留意。

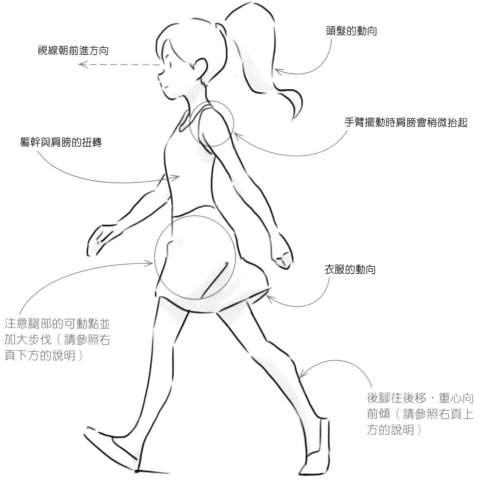

視線朝前進方向

頭髮的動向

手臂擺動時肩膀會稍微抬起

軀幹與肩膀的扭轉

衣服的動向

注意腿部的可動點並
加大步伐（請參照右
頁下方的說明）

後腳往後移，重心向
前傾（請參照右頁上
方的說明）

動向：頭髮或衣物等附加物的動作會比身體慢一步並沿著軌跡

往前走的時候重心向前傾

下方的圖是走路姿勢中常見的錯誤範例。確實跨開腳步、重心要往前，描繪時請多加留意這些重點。不了解的時候，就用單純的圖形來思考吧！

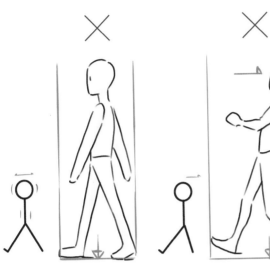 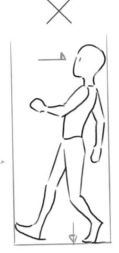 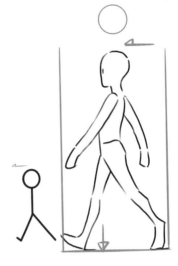

因為重心均衡，所以看起來不像在前進。

重心往後，所以看起來像在倒退。

後腳放在更後方的位置，整體往前傾，看起來就像在走路。

加大步伐

步伐如果太小就無法塑造明確的姿勢，看起來也不像在走路。
只要注意腿部的可動點在髖關節，腳步自然就會加大。

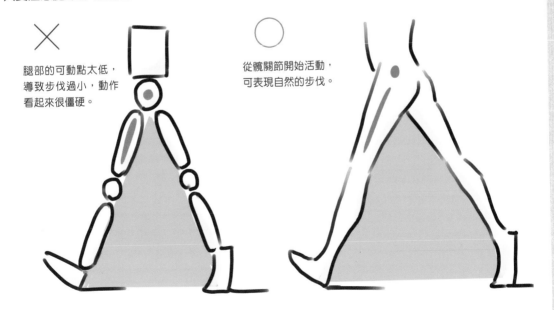

腿部的可動點太低，導致步伐過小，動作看起來很僵硬。

從髖關節開始活動，可表現自然的步伐。

從正面、背面看過去的走路姿勢

從正面、背面看過去的走路姿勢，重點在於手腳的「剖面變化」。
請用壓縮與延長的技巧呈現手腳的前後關係。

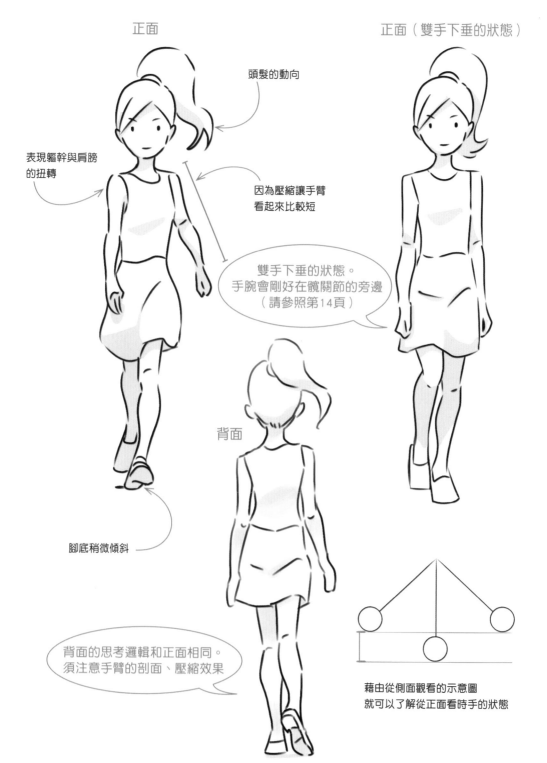

正面

正面（雙手下垂的狀態）

頭髮的動向

表現軀幹與肩膀
的扭轉

因為壓縮讓手臂
看起來比較短

雙手下垂的狀態。
手腕會剛好在髖關節的旁邊
（請參照第14頁）

背面

腳底稍微傾斜

背面的思考邏輯和正面相同。
須注意手臂的剖面、壓縮效果

藉由從側面觀看的示意圖
就可以了解從正面看時手的狀態

從斜面看走路姿勢

從斜面看走路姿勢，必須先充分了解側面與正面的狀態。
另外，描繪斜面的時候，也必須注意足部的空間感。
尤其是如果把足部畫得和側面一樣，角度看起來就會扭曲，所以必須特別小心。

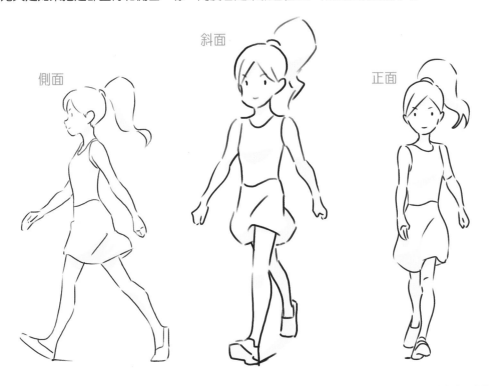

側面　　斜面　　正面

足部的畫法

將足部的接地面當作「板子」來思考，再加上厚度，就可以表現正在走動的足部狀態。
此時，只要把板子移到空間中，就可以展現腳踏實地的動作感（請參照第62頁）。

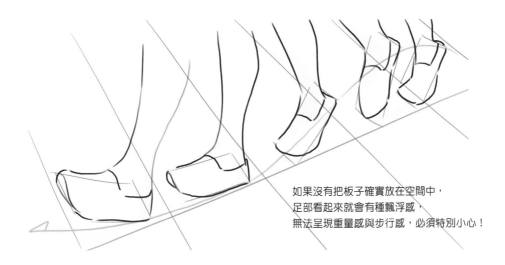

如果沒有把板子確實放在空間中，
足部看起來就會有種飄浮感，
無法呈現重量感與步行感，必須特別小心！

走路時的腿部移動方式

為了畫出各種走路姿勢，首先分成以下兩個部分了解腿部的移動方式。

第一階段：掌握關節的位置。以各關節為界，膝蓋、小腿、腳背、腳底、小腿肚等
部位的角度都會一直變化，藉此可以展現腿部持續步行的姿勢。

第二階段：表現肌肉的鬆緊狀態。走路的時候，腿部的形狀（尤其是膝蓋附近）會
因為體重的重心與肌肉的鬆緊產生變化。
這很難用理論思考，最好直接記住畫面！

第一階段：掌握關節的位置

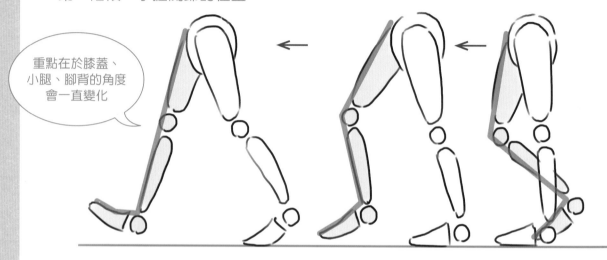

重點在於膝蓋、
小腿、腳背的角度
會一直變化

第二階段：表現肌肉的鬆緊狀態

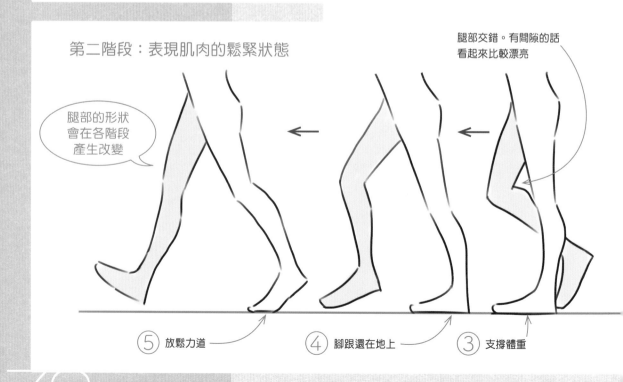

腿部的形狀
會在各階段
產生改變

腿部交錯。有間隙的話
看起來比較漂亮

⑤ 放鬆力道　　　④ 腳跟還在地上　　　③ 支撐體重

78

參考：手臂的擺動方式　手臂的擺動方式，只要想成是有關節的「鐘擺運動」即可。

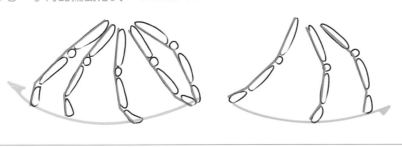

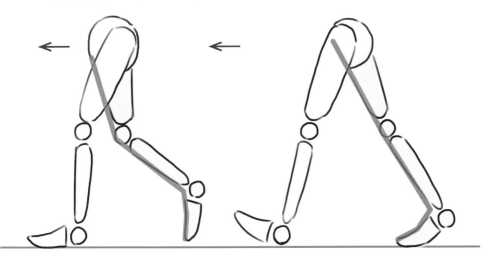

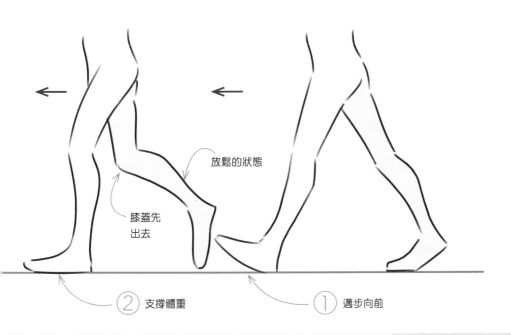

放鬆的狀態

膝蓋先
出去

② 支撐體重　　① 邁步向前

「跑步」
的姿勢

走路與跑步的差別在於有無空中的動作。走路是隨時都會有一邊的腿著地的狀態，而跑步則有停留在空中的瞬間。描繪跑步姿勢的時候請注意這一點。另外，也要注意相對於走路時，服裝和頭髮的擺動、動向等。跑步的另一個特徵，就是手部和肩膀、腰部的扭動角度較大。

從側面看跑步姿勢

請參考下圖，練習畫手腳的形狀、高度、上半身的角度等。
重點在於用弓箭步表現前進方向（請參照右頁的專欄）。

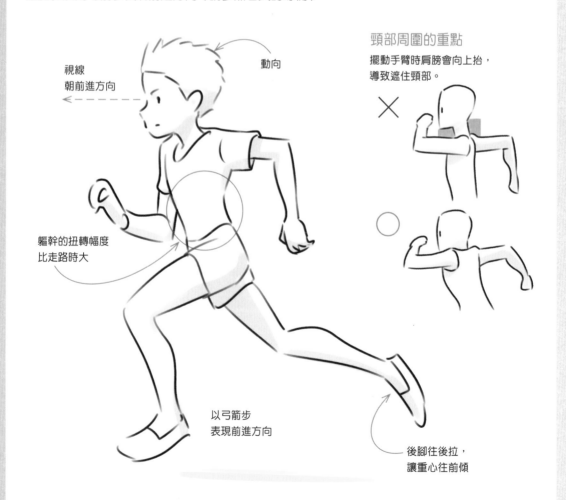

視線
朝前進方向

動向

頸部周圍的重點
擺動手臂時肩膀會向上抬，
導致遮住頸部。

軀幹的扭轉幅度
比走路時大

以弓箭步
表現前進方向

後腳往後拉，
讓重心往前傾

注意重心

若前腳過度往前拉，會導致重心往後移，感覺好像正要停下腳步。
比起把前腳往前拉，不如把後腳往後移，使整體的重心往前傾。

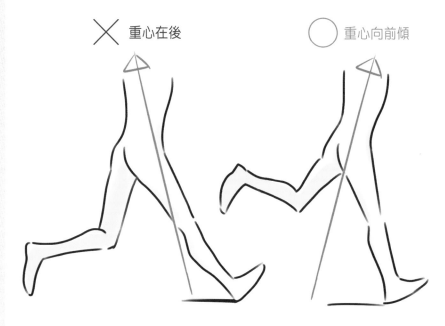

× 重心在後　　　○ 重心向前傾

即便在空中向前伸出
腳，著地時仍然會往
前傾。

著地的腳也要注意把
重心往前傾。

專欄

用弓形表現行進方向

控制弓形弧線，就可以展現前進方向與速度感。
除了軀幹與手腳之外，也可以應用在車體等其他的東西上，請務必記住這個技巧。

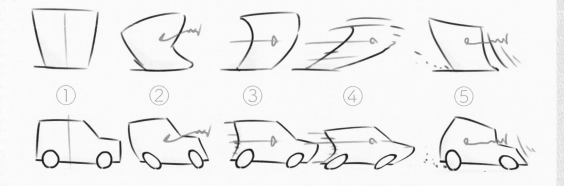

① ② ③ ④ ⑤

從正面、斜面看跑步姿勢

和走路一樣，正面與斜面的形狀都要注意手腳的壓縮與剖面。
如果不清楚手腳的前後位置關係，就回到第80頁再看一次「從側面看跑步姿勢」。

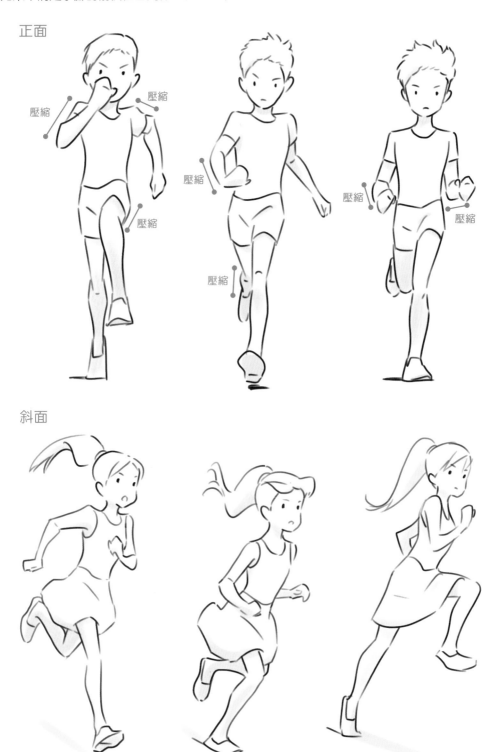

正面

壓縮

壓縮

壓縮

壓縮

壓縮

壓縮

壓縮

斜面

各種跑步姿勢

錄下自己的跑步姿勢，或者逐格播放其他資料、網路上的影片等，邊參考影像邊練習吧！

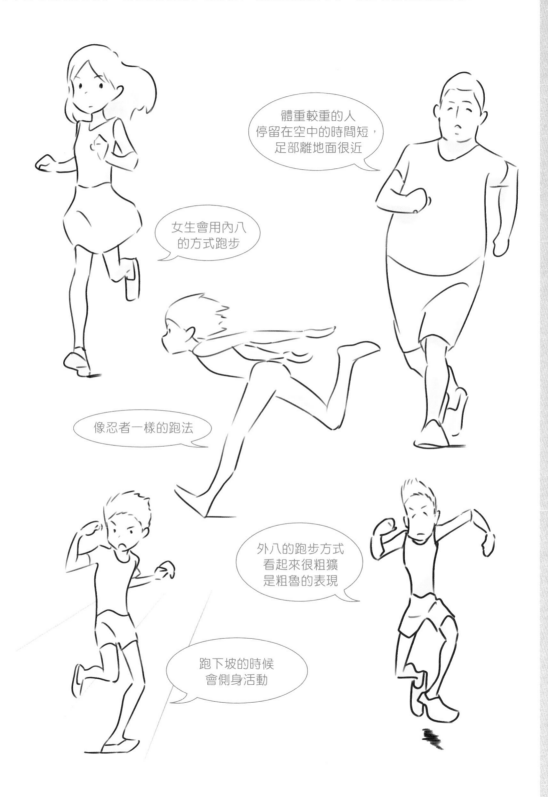

體重較重的人
停留在空中的時間短，
足部離地面很近

女生會用內八
的方式跑步

像忍者一樣的跑法

外八的跑步方式
看起來很粗獷
是粗魯的表現

跑下坡的時候
會側身活動

「單腳站立」
的姿勢

為了讓人物充滿真實感，注意全身重量展現比例平衡非常重要。而為了要練習掌握平衡，請試著描繪單腳站立的姿勢。

基本姿勢

用腳底支撐沉重的頭部，打開雙手保持平衡，就可以呈現穩定感。
注意指尖和腳尖，讓人物感覺擁有意識。

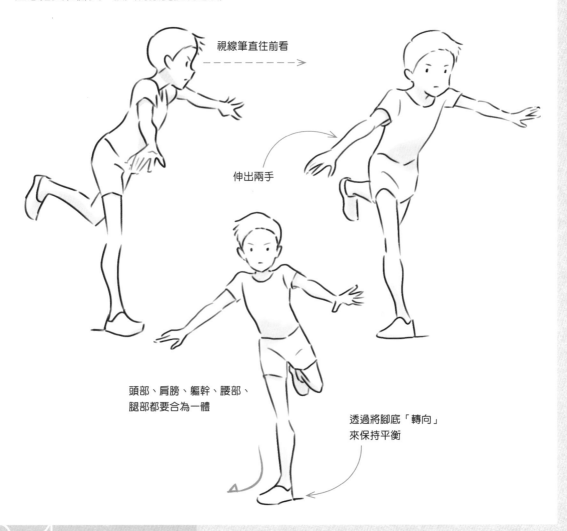

視線筆直往前看

伸出兩手

頭部、肩膀、軀幹、腰部、腿部都要合為一體

透過將腳底「轉向」來保持平衡

無法保持平衡的範例

無法使用全身肌肉，就無法保持平衡。
請試著做做看這些動作，確認要怎麼樣才能保持平衡吧！

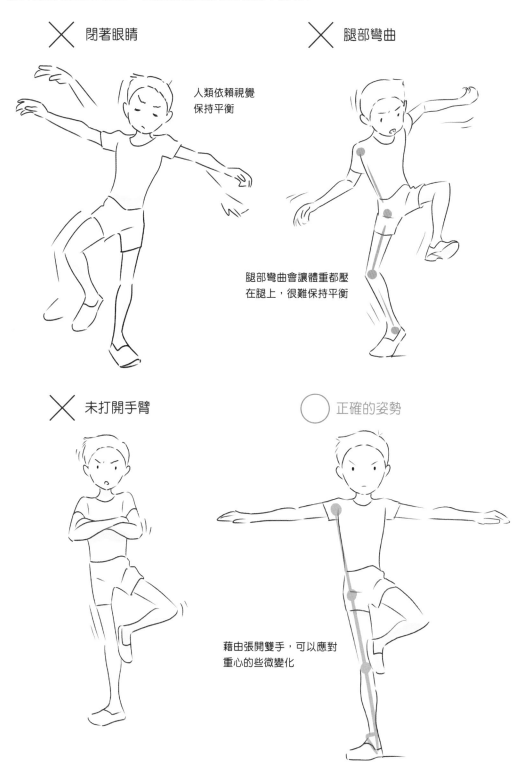

× 閉著眼睛

人類依賴視覺
保持平衡

× 腿部彎曲

腿部彎曲會讓體重都壓
在腿上，很難保持平衡

× 未打開手臂

○ 正確的姿勢

藉由張開雙手，可以應對
重心的些微變化

倒立姿勢的保持平衡方法

倒立的平衡方式和單腳站立的原理相同。
不要只靠手掌取得平衡，而要伸直手臂，連同肩膀將全身合而為一。

 手臂彎曲

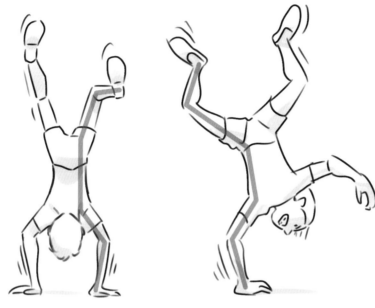

○ 全身合而為一

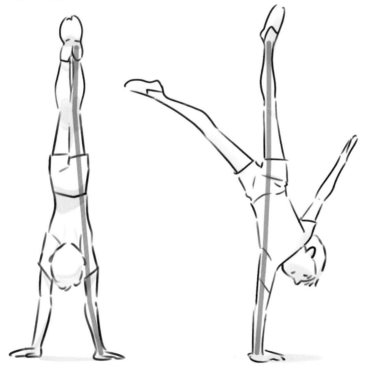

各種單腳站姿

注意維持平衡的方法，試著描繪各種單腳站姿吧！

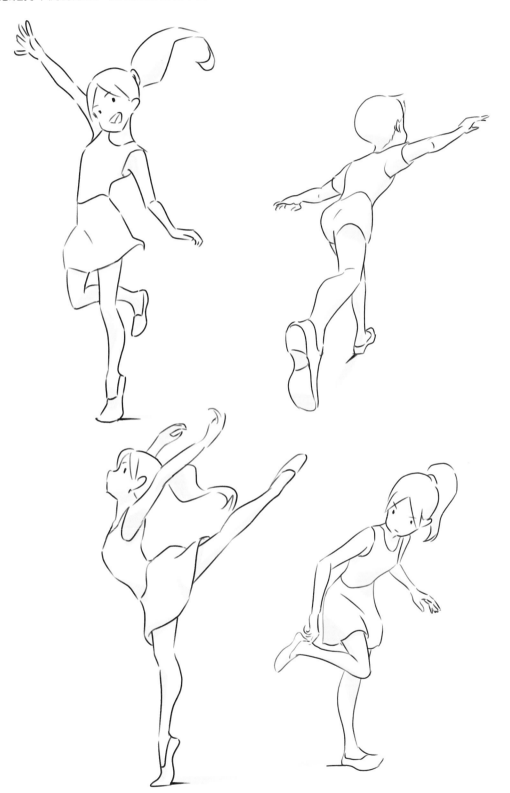

「拿重物」的姿勢

需要透過人物的動作，才能用圖畫表現「重量」。這和在空無一物的空間裡打造牆壁的「默劇」是一樣的道理。描繪的秘訣在於讓圖畫中的重量比實際重1.5倍。如此一來，就能呈現重量感。

基本姿勢

讓手持物品覆蓋住全身的動作可以表現重量。
讓物品與身體合而為一，以物品＋人的概念掌握整體平衡。

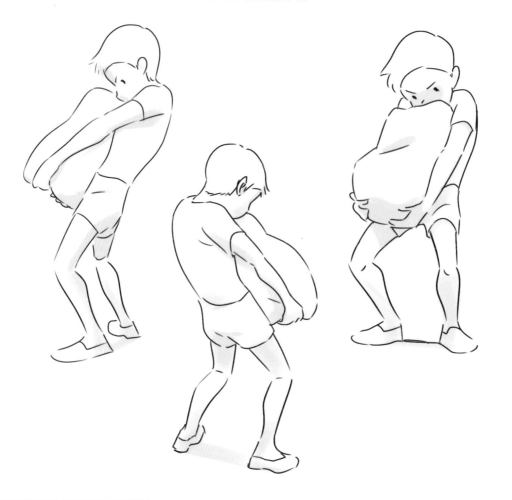

看起來沒有重量的範例

以下兩個例子，因為物品和人體之間有空隙，所以物品顯得很輕。
請試著拿起重物和較輕的物品，觀察兩者的差異。

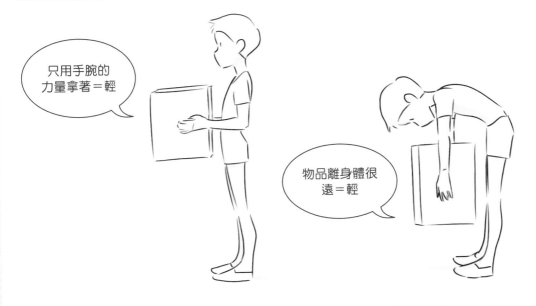

物品與人物合而為一

利用物品＋人掌握平衡時，必須把兩者當成一個組合。

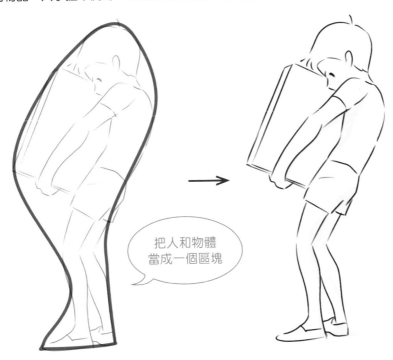

用好像快跌倒的感覺描繪

利用物品＋人掌握平衡時，就用「沒有物品時看起來快要跌倒」的姿勢來思考。

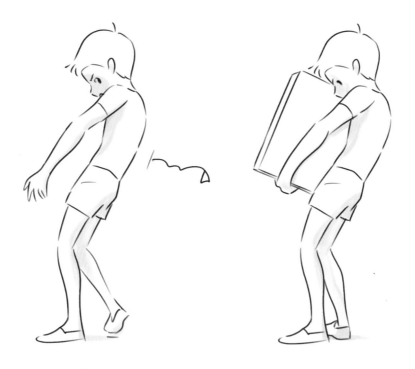

專欄

用力拉繩子時的表現

以下列的圖畫為例，思考在繩子上施力時，全身的動向、力道的強弱變化。
用力拉繩索時，手臂和繩子會慢慢變成一直線，之後會依照軀幹、腰部、腿部的順序全身都一起出力，用更大的力道拉動繩索。

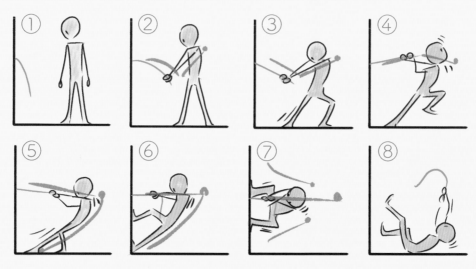

力量的強度：①＝⑧＜②＜③＜④＜⑤＜⑥＜⑦

試著讓人物拿起各種物品

搬重物的時候，人會藉由把物品靠在大腿上、放在肩膀或背上來分散重量，減少手的負擔。
注意這種力量的流動，搭配物品的大小與外形，試著讓畫中人物拿起各種物品。

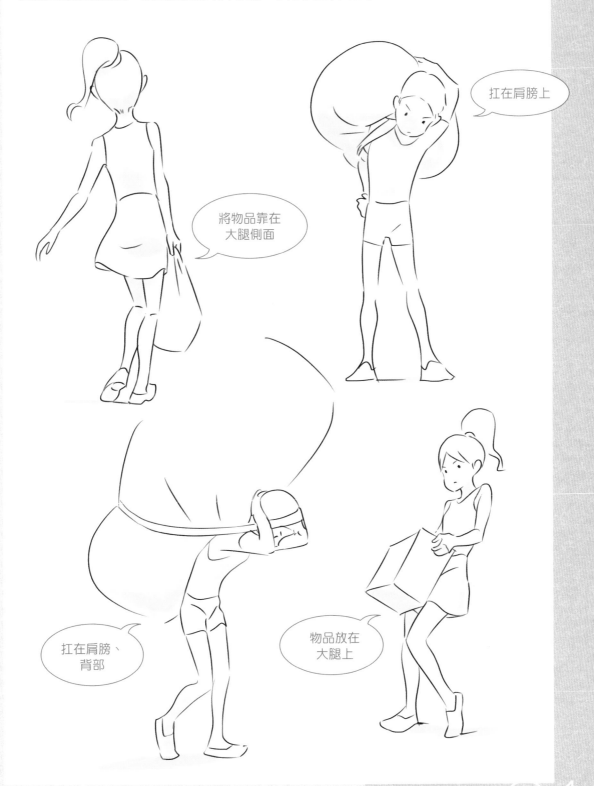

將物品靠在
大腿側面

扛在肩膀上

扛在肩膀、
背部

物品放在
大腿上

4-7

讓人物
充滿「躍動感」的
姿勢描繪方法

「頂著強風走」
的姿勢

眼睛看不見的「風」，必須藉由人物的動作、服裝、頭髮的飄動來展現。除此之外，當然還有細部技巧，不過光靠人物就可以充分展現風的樣貌。這時候，最重要的關鍵就是重心。

基本姿勢

參考以下的例子，確認幾個僅用人物表現風勢的重點吧！

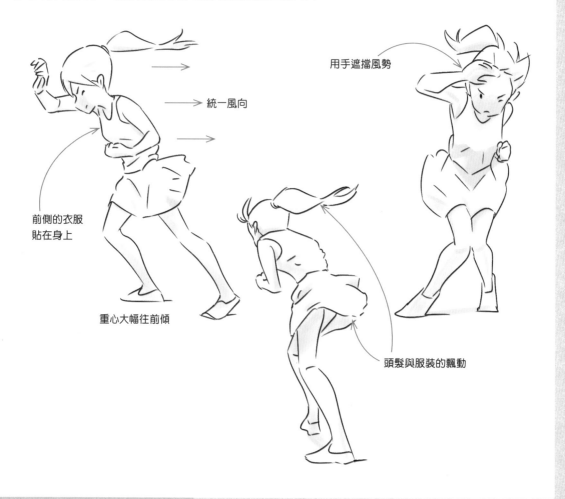

統一風向

用手遮擋風勢

前側的衣服
貼在身上

頭髮與服裝的飄動

重心大幅往前傾

描繪時注意重心

重心要向前傾。
如遇強風，看起來就像要往前倒的前傾姿勢為重點所在。

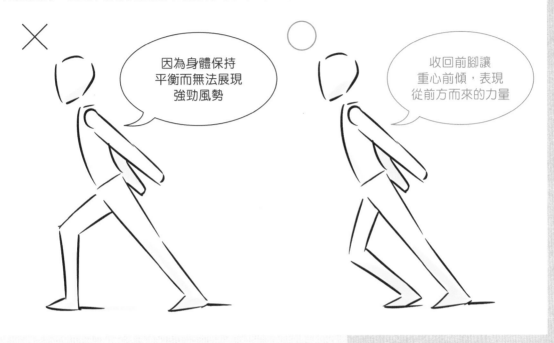

因為身體保持
平衡而無法展現
強勁風勢

收回前腳讓
重心前傾，表現
從前方而來的力量

描繪時注意風向

除了亂流以外的特殊狀況，風只會往同一個方向吹。
所以描繪時也要統一頭髮和衣服的飄動方向。

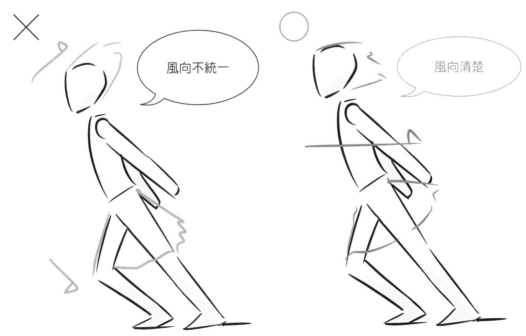

風向不統一

風向清楚

描繪時注意施力的方向

以下兩張圖施力方向都往前，但左邊的姿勢是停留在原地的狀態，右邊則表現了要繼續前進的狀態。這和抬起重物（第88頁）是相同的思考邏輯。

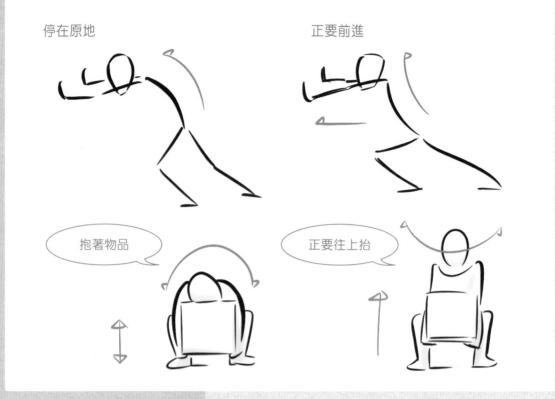

停在原地

正要前進

抱著物品

正要往上抬

正面描繪風勢

描繪正面受風時，可以用前傾的姿勢來呈現。此時，全身看起來會有壓縮感，剛好就像俯瞰的角度。請注意前傾的體重重量。

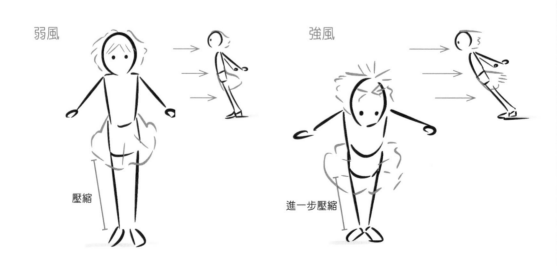

弱風

強風

壓縮

進一步壓縮

從斜面描繪

以目前為止的內容為基礎，這次試著畫出斜面的畫面吧！
雖然難度比側面和正面來得高，不過可以依照以下的順序挑戰看看。

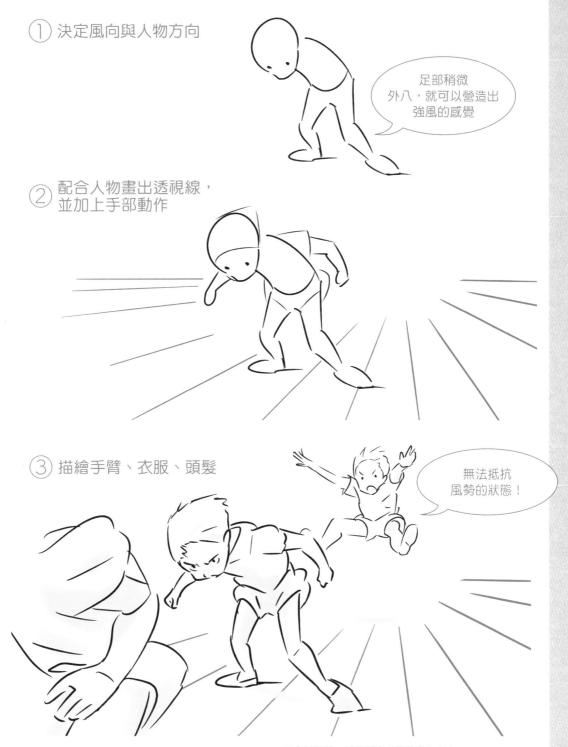

① 決定風向與人物方向

足部稍微
外八，就可以營造出
強風的感覺

② 配合人物畫出透視線，
並加上手部動作

③ 描繪手臂、衣服、頭髮

無法抵抗
風勢的狀態！

配合透視線，試著補畫前後的動作吧！

參考姿勢1：投球

描繪投球的姿勢時也要注意重心的移動。
投球不只用手，還要動員頭部、肩膀、腰部、腿部的全身各個部位。

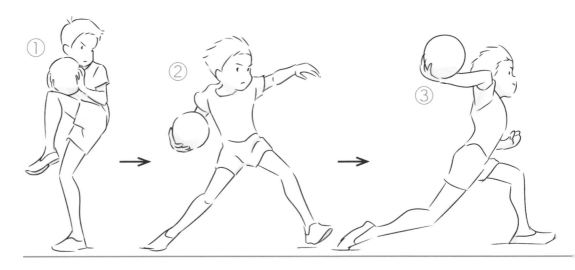

①~②

重點在剛開始投球時還沒開始施力。如果這個時候就充滿力量感，就無法營造出在投球瞬間的施力。另外，雙腳間距不宜過大，動作看起來才會自然。

③

球會比軀體的動作慢，最後才會向前出去。注意投球時手臂不會在正上方，才能畫出自然舉手的動作。

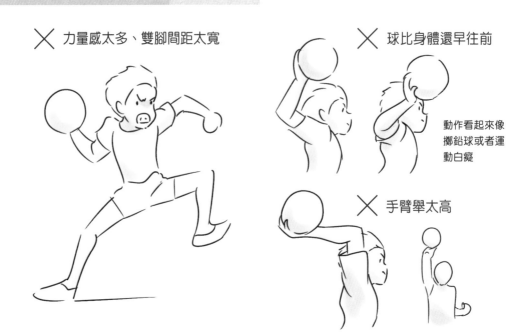

✕ 力量感太多、雙腳間距太寬

✕ 球比身體還早往前

動作看起來像擲鉛球或者運動白癡

✕ 手臂舉太高

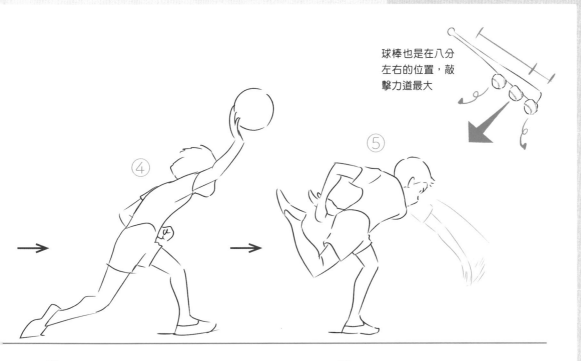

球棒也是在八分左右的位置，敲擊力道最大

④ 視線要看投球方向，並扭轉肩膀與腰部。球離手的瞬間，手臂大約伸長八分即可，不要全部伸直。

⑤ 投球之後手臂完全伸直，最後全身放鬆。

✕ 視線朝下、手腳伸得太直

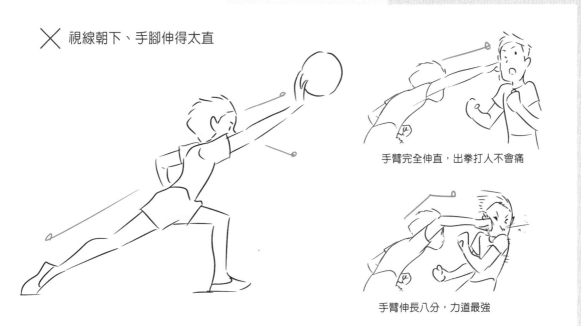

手臂完全伸直，出拳打人不會痛

手臂伸長八分，力道最強

參考姿勢2：立定跳遠和起身

在描繪動作的瞬間時，必須注意力量的流動以及重心的轉移。
以下兩個範例，都是依照「壓縮」→「伸展」的順序移動身體。

立定跳遠

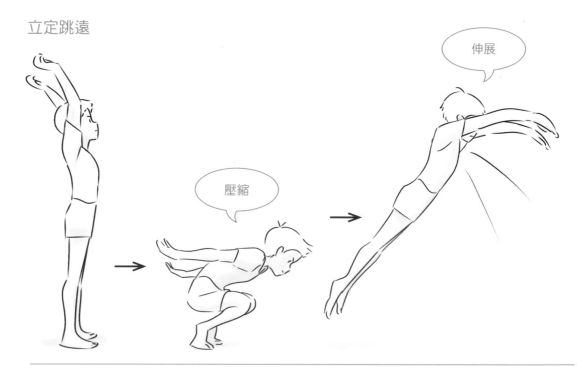

起身

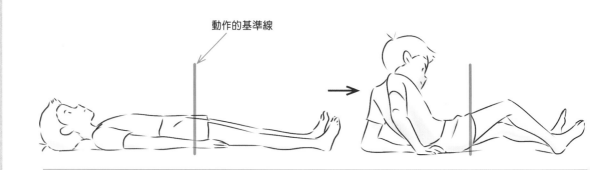

動作的基準線

全身伸縮是「跳躍」的重點。先蹲下再向前延伸的反作用力，讓身體停留在空中

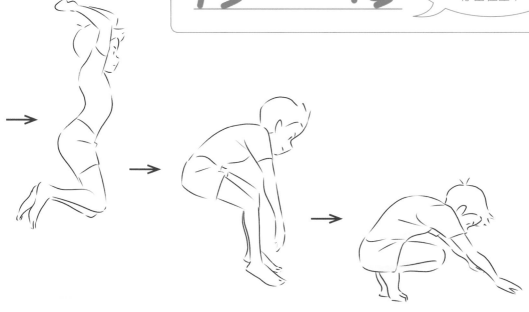

腰部往正上方直立，頭部的移動軌跡則會繞一大圈

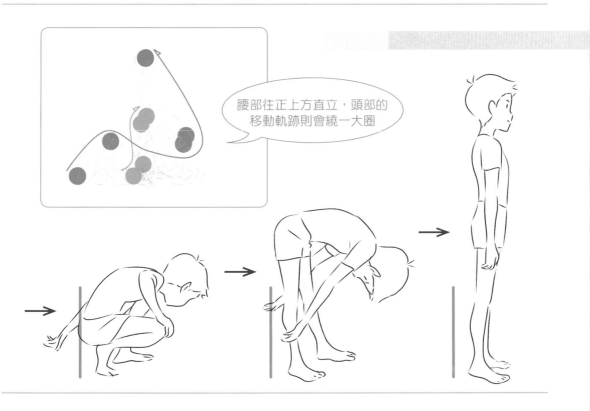

Part 5

空間表現與空間配置

為了讓平面的畫顯得更有真實感，房間、道路、城鎮、自然風景等「空間」的要素不可或缺。想呈現空間感時，最重要的就是注意「是誰？在看什麼？怎麼看？從哪邊看？」，也就是必須設定「視點」。是俯瞰還是仰望？廣角或遠望？甚至如何分鏡，都會改變一張畫想表現的意思。

本章將介紹透視的基本概念、獨具魅力的空間配置方法，以及自由描繪空間時必須記住的「空間節奏」技法。

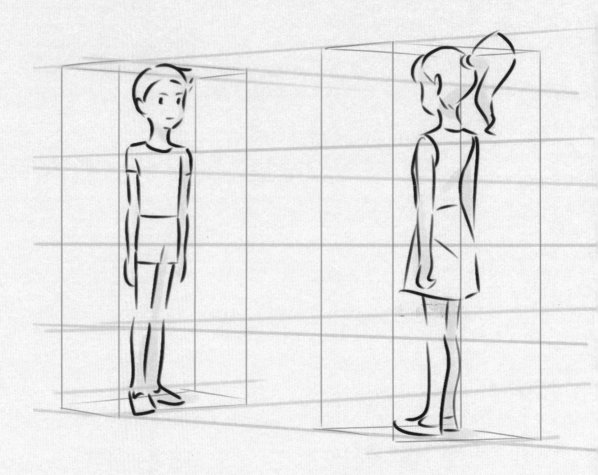

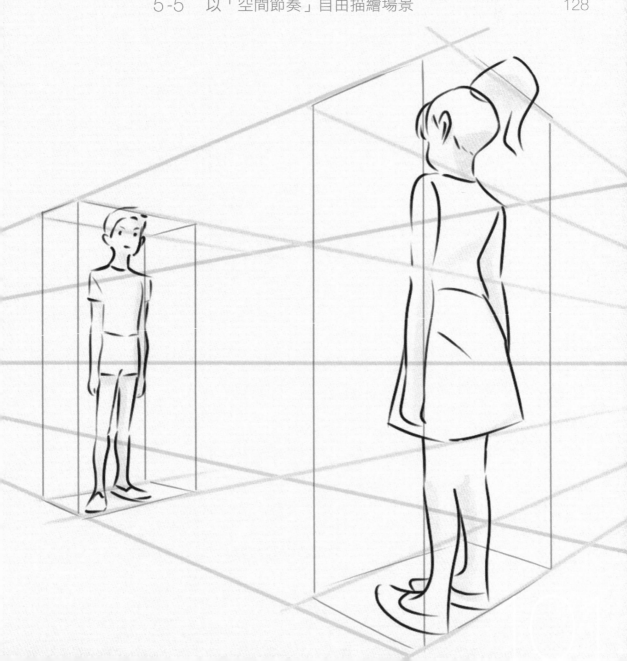

透過椅子與人物學習「空間透視」的基礎

不同於單純的人物描繪，「坐在椅子上的人」必須展現空間感。透過描繪「坐在椅子上的人」，學習不依賴自己的習慣就能打造各種空間的技法。本節將按照以下順序說明：先在透視圖上畫出一個立方體（椅子），再將透視圖與人物結合，最後再加上人物實際坐在椅子上的體態與姿勢。

讓人物坐在椅子上

左圖是常見的錯誤範例。
請以下方舉出的重點為基礎，和正確的範例相互比較。

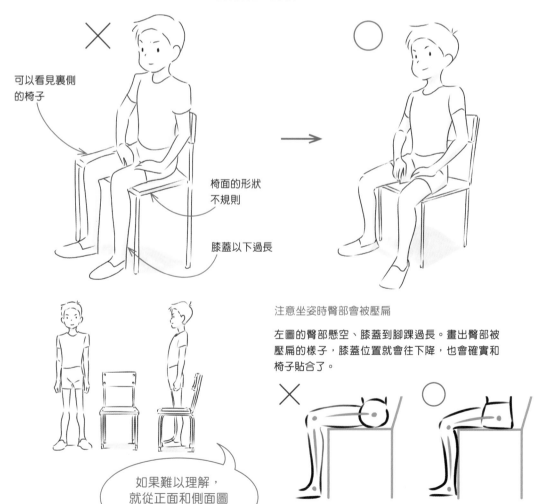

可以看見裏側的椅子

椅面的形狀不規則

膝蓋以下過長

如果難以理解，就從正面和側面圖來確認！

注意坐姿時臀部會被壓扁

左圖的臀部懸空、膝蓋到腳踝過長。畫出臀部被壓扁的樣子，膝蓋位置就會往下降，也會確實和椅子貼合了。

從不同視點看立方體

立方體的樣子會因為觀看的位置不同而產生變化。距離近，透視線的角度就會比較陡；距離遠，角度就會比較平緩。距離越近的物品，帶來的影響就越大。

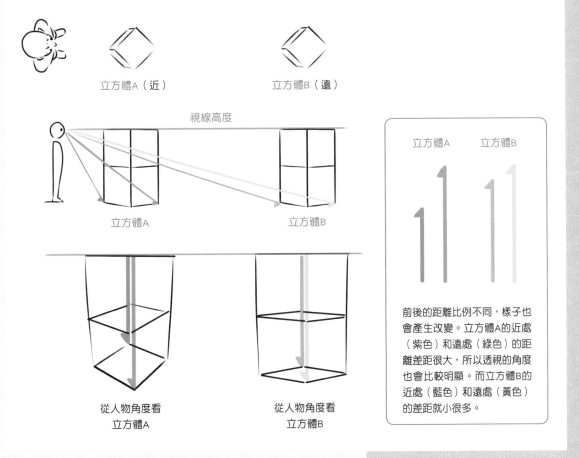

立方體A（近）　　　　立方體B（遠）

視線高度

立方體A　　　　　　　立方體B

從人物角度看
立方體A

從人物角度看
立方體B

立方體A　　立方體B

前後的距離比例不同，樣子也會產生改變。立方體A的近處（紫色）和遠處（綠色）的距離差距很大，所以透視的角度也會比較明顯。而立方體B的近處（藍色）和遠處（黃色）的差距就小很多。

所有椅子都可以用箱形當作基底

椅子的外形就像立方體疊在一起。重疊幾個立方體，試著描繪各種不同的椅子吧！
如果要讓人物坐在椅子上，先從立方體開始畫會比較簡單。

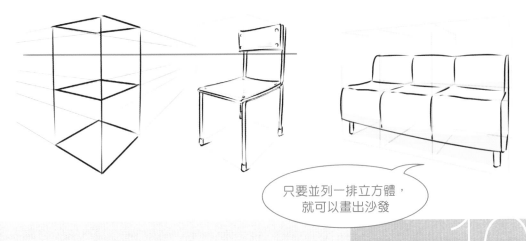

只要並列一排立方體，
就可以畫出沙發

加上人物在椅子上

應用第103頁說明的立方體樣子差異，可分別描繪出人物坐在椅子上時的樣子差異。
以人物的遠近、椅子為基準，依照以下的順序畫畫看吧！

近看時的畫法

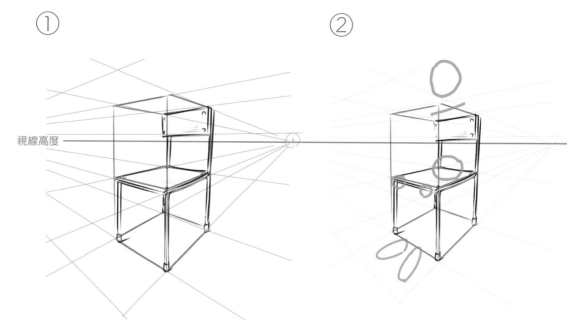

①
設定好視線高度並且決定大略的立方體外形，由此
推演出消失點再來描繪椅子。確認透視線的方向，
不要弄錯哪條線應該要放在哪個透視面上。〔※〕

②
配合椅子的位置，抓出椅面＝腰部、椅背＝背部、
椅面邊緣＝膝蓋等標記。描繪時注意腳底（23～
27cm）與椅面深度（40～45cm）的比例。

遠看時的畫法

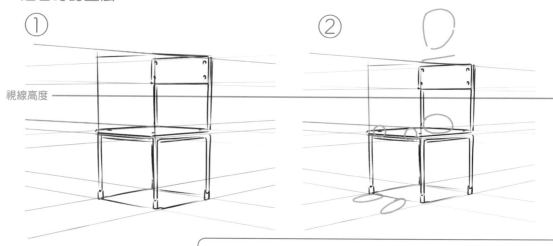

①
②

※兩點透視圖法中，觀察對象的距離若近，消失點之間的距離也會近；如果
觀察對象遠，兩個消失點之間的距離也會變遠。就算是在畫面之外的消失
點，也可以透過連接紙張擴大範圍、數位工具等來描繪出正確的透視圖。

記住「何謂單點透視圖法？」

平面上的兩條平行線無限延長時，會因為視線高度而交錯成一個點（消失點）。觀察的對象如果從視點來看呈現斜面時，消失點就會有兩個，稱為兩點透視圖法。當觀察對象更近，無法忽視上下的距離比例時，高度也會需要透視線，此時則必須使用三點透視圖法。

③

④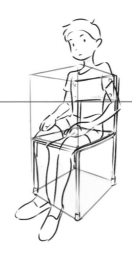

以②描繪的標記為基礎，慢慢填入形體描繪出具體的人物。此時不要忘記呈現眼睛、膝蓋的透視感。

注意手腳等部位的方向、剖面也要有透視概念，描繪出立體的細節。與椅面接觸的臀部與大腿都要有被壓扁的感覺，才能展現出貼合椅子的畫面。（請參照第102頁）

③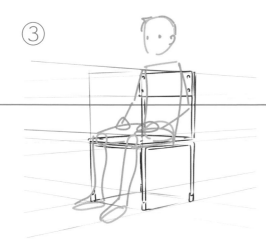

④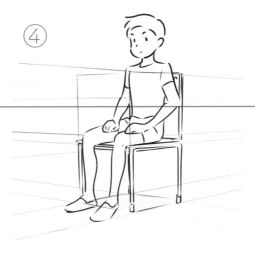

描繪俯瞰與仰望

首先以「俯瞰＝視線高度較高、仰望＝視線高度較低」的概念描繪立方體。
畫好具有整體透視感的立方體之後，就可以依照第104頁的順序在該處加上人物。

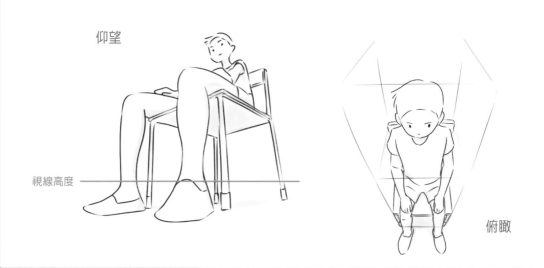

各種坐姿

除了一般坐姿之外，還有腳底未著地、只有腰部靠著等各種坐姿。
請試著自己擺出不同姿勢，或者找照片來看，描繪出各種不同的坐姿吧！

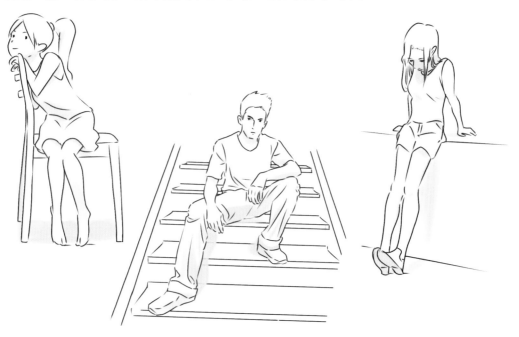

也要注意坐著的姿勢

只畫上半身的坐姿時，如果像上圖的例子呈現脊背伸直的狀態，看起來會不自然。
請記得，除非是在參加典禮等正式場合，否則坐姿會變得稍微駝背。

伸直脊背

脊背伸直時，光看胸部以上，
難以判斷是不是坐姿。

抬頭挺胸的坐姿，
下半身看起來很不協調

稍微駝背

放鬆力道自然地
坐下，就會稍微
有點駝背

透過面對面的
兩個人學習
「遠近法」

一個畫面中出現兩個人物時，必須呈現出兩個人之間的空間關係。尤其是描繪包含足部的全身景，兩人之間距離幾個腳掌，會讓整個畫面呈現更明確的距離感。另外，從哪個位置看兩個人物，也會使整張畫的意義有所不同。

廣角與遠望

廣角是指視點較近、視角較廣的狀態；遠望則是指視點較遠、視角較窄的狀態。
廣角與遠望的表現，是依照觀看者的視點差異來呈現。

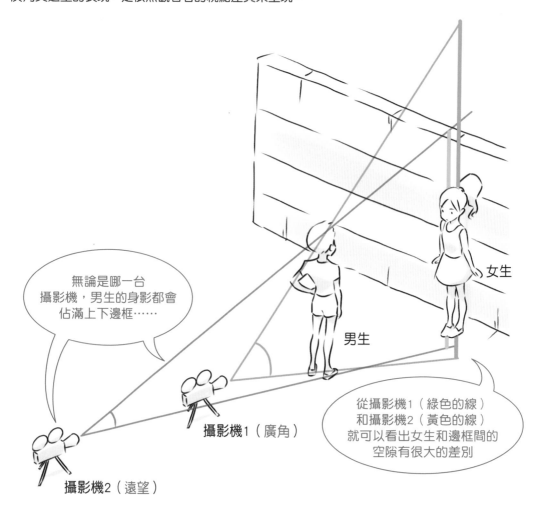

無論是哪一台攝影機，男生的身影都會佔滿上下邊框……

男生

女生

攝影機1（廣角）

攝影機2（遠望）

從攝影機1（綠色的線）和攝影機2（黃色的線）就可以看出女生和邊框間的空隙有很大的差別

不同的距離會產生不同畫面

從近處看：男生和女生的體型大小差距變大。如果靠得更近，會因為視點的距離比例使得牆壁扭曲變形，男生的上半身看起來像仰望、下半身像是俯瞰的角度。

從遠處看：男生和女生的體型大小差距變小。如果從更遠處看，看起來幾乎就像是在同一個地點。

從近處看

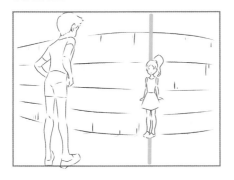

從遠處看

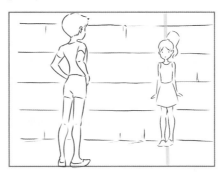

從更近處看

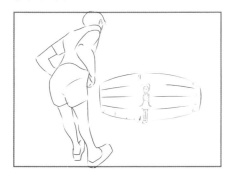

從更遠處看

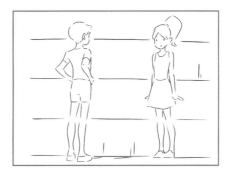

專欄 換成身邊的東西思考看看

突然要描繪有視點變化的人物很困難，不妨先換成身邊的東西開始畫。
排列面紙盒或寶特瓶，並拍下照片，觀察從近到遠會產生什麼變化吧！

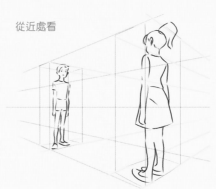

從遠處看　　　　　從近處看

兩人的視線交會

描繪兩個面對面的人物，讓視線交會也很重要。
接著，從兩個視點來看讓視線交會的重點。

從遠處看兩人

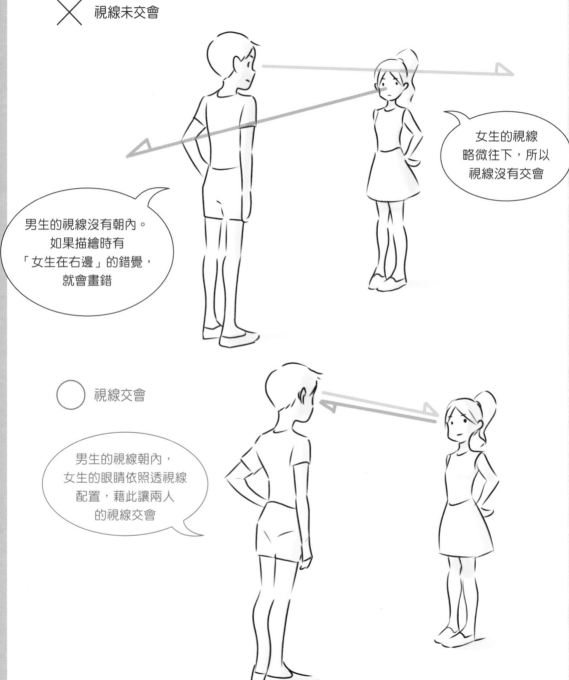

✗ 視線未交會

> 男生的視線沒有朝內。
> 如果描繪時有
> 「女生在右邊」的錯覺，
> 就會畫錯

> 女生的視線
> 略微往下，所以
> 視線沒有交會

○ 視線交會

> 男生的視線朝內，
> 女生的眼睛依照透視線
> 配置，藉此讓兩人
> 的視線交會

從近處看兩人

✕ 視線未交會

男生的視線朝左偏。
為了要看著內側的人物，
從這個角度必須隱藏
男生的臉

女生的視線
往右偏

◯ 視線交會

透過耳朵位置
打造視線

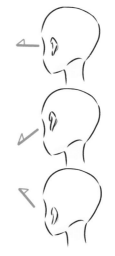

就算不畫眼睛，透過區
分耳朵的位置，也能營
造視線方向。

從內側看向前方的男生時，
必須配合觀畫者的視線，描繪成
「幾乎朝正面」的樣子

111

透過廣角和遠望改變畫面

即便是相同的場面，也會因為視點不同而產生不同意義。
請參考以下的棒球場範例。

從投手丘看過去的視點（廣角）

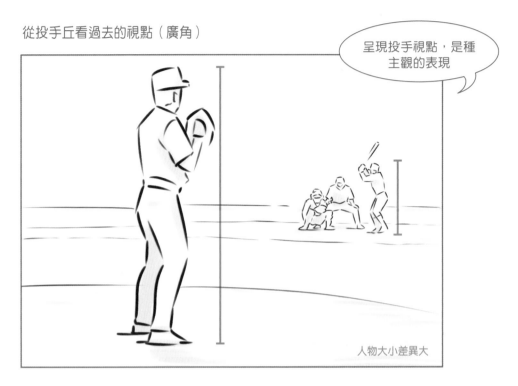

呈現投手視點，是種主觀的表現

人物大小差異大

從中外野場看過去的視點（遠望）

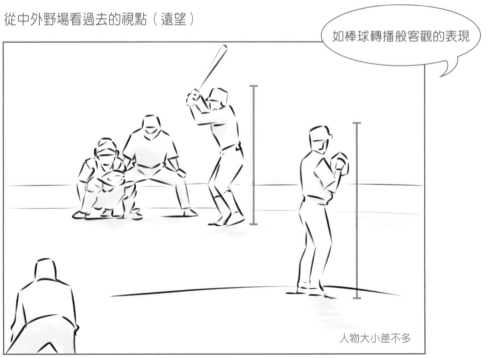

如棒球轉播般客觀的表現

人物大小差不多

主觀與客觀的各種表現

區分廣角與遠望的使用效果，就可以描繪出各種不同的畫面。
請參考以下的例子畫畫看！

看手機（主觀）

頭大、足部小，身體部位的尺寸差異大。
就像自己正在觀看的主觀畫面。

家族團圓（客觀）

產生從第三者的角度旁觀，
或是觀察這個家庭的效果。

拳擊（主觀）

就像自己被毆打一樣，
與前方人物有共鳴的效果。

道路（客觀）

因為遠近的關係使得車子尺寸差異不大，
是一種客觀的狀況說明的表現。

透過水塔和人物學習「空間配置」和「引導視線」

本節將針對「空間配置」和「引導視線」講解。所謂的「空間配置」，就是指在框線內分配描繪對象的位置。與此同時也可以達到引導視線的效果。本節以體積差異大的水塔與人物為例，說明在框線內該如何配置才能簡單易懂。

何謂具有魅力的空間配置

以下兩張圖都是從視點A看過去的人物與水塔。下面的圖比上面的圖更有魄力、極具魅力，但這只是因為人物與水塔的空間配置不同而已。次頁將解說畫面的構成方式。

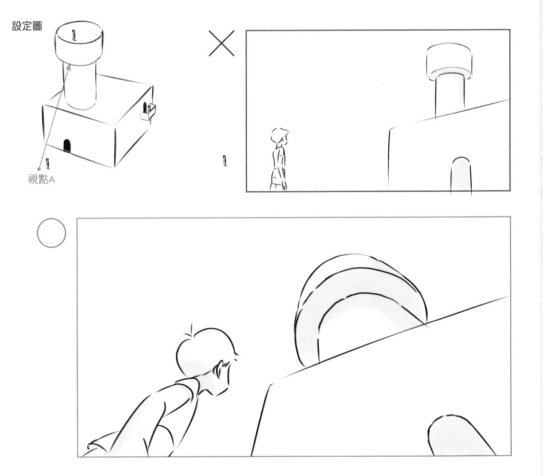

設定圖

視點A

空間配置的構成順序

以左頁從視點A出發的圖為例,來一一審視具有魅力的空間配置構成順序吧!
所謂簡單易懂的空間配置,能夠順利引導視線,從最先想呈現的物品、次要想呈現的物品⋯⋯
像這樣按順序讓視線自然地移動。

① 第一個想讓人看到的物品,要接近中心點而
　且體積大,次要想讓人看到的物品則稍小,
　除此之外都必須再更小。

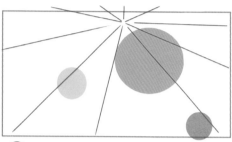

② 接下來畫出構圖的透視線。這裡的消失點
　放在比水塔略高的地方。

③ 包含入口大小等在框線外看不到的部分都
　要一起考量,以統合整體平衡。

④ 描繪人物、建築物等細節就完成了。

比較不同空間配置的差異

想描繪的對象模稜兩可、視線分散。

利用周遭的留白,順利引導視線。

將大小的相對關係對調⋯⋯

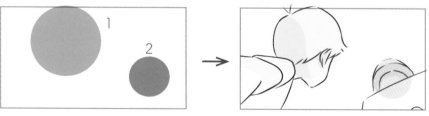

若將水塔與人物的關係對調,就會變成以人物為中心的配置,整個畫面的意義會有所不同。
只要像這樣改變視點、變化大小,就能自由呈現畫面。

相對於框線的比例平衡

這次從視點B來思考畫面。
上圖在人物左側出現留白。要避免出現不自然的留白，確保比例平衡。

設定圖

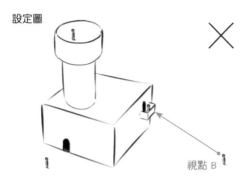

留白過多看起來很冷清。

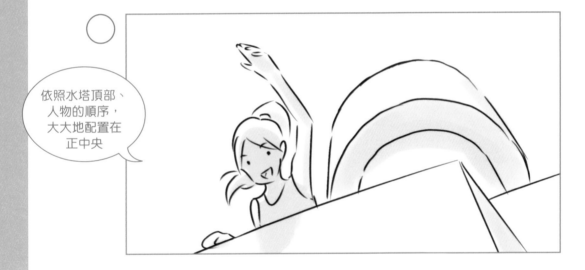

依照水塔頂部、
人物的順序，
大大地配置在
正中央

若縱向透視線沒有左右對稱……

左圖感覺鏡頭歪斜，並未保持水平。
穩定的空間要像右圖這樣，呈現左右對稱才是正確的處理方式。
如果是女生快要從陽台墜落等視線模糊的場景，才有可能運用左右不對稱的配置。

縱向透視線非左右對稱。

左右對稱可以打造穩定的空間配置。

呈現高度

這是由高處往下看的構圖。

上圖的角度讓建築物的形狀顯得很模糊,無法呈現高度。

而下圖利用建築物下方的壓縮、人物與入口的對比,呈現出高度。

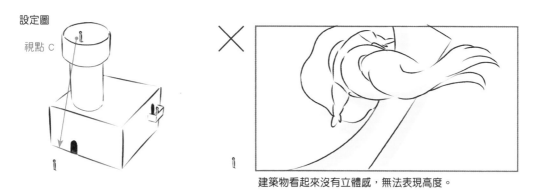

設定圖

視點 C

建築物看起來沒有立體感,無法表現高度。

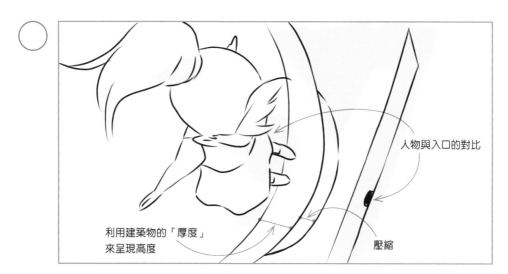

人物與入口的對比

利用建築物的「厚度」
來呈現高度

壓縮

利用身體的輪廓引導視線

可藉由身形,以全身來營造引導視線的效果。

接近鏡頭的人物,看起來輪廓清晰而複雜,

描繪時必須使手腳的位置明確。

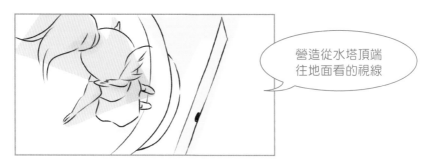

營造從水塔頂端
往地面看的視線

水塔的畫法

無法呈現出建築物立體感時，先從正面、側面、俯瞰圖觀察，掌握平面建築的整體比例。
繪圖時，觀察相對於整體高度的水塔大小，並注意畫面中心有哪些物品。

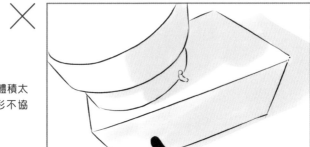

和建築物整體相比，水塔上部的體積太大，導致水塔上部與下部的外形不協調，而且入口也沒有在透視線上。

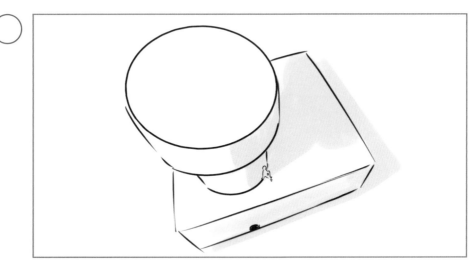

建築物本體與水塔上下部分的比例協調，有注意透視線的正確範例。
四周的留白可以將視線引導至水塔。

了解平面圖後再描繪立體圖形

以正面圖（側面圖）＋俯瞰圖去思考，立體圖形就不會變形。
覺得迷惘時，就要時時刻刻提醒自己掌握平面比例。

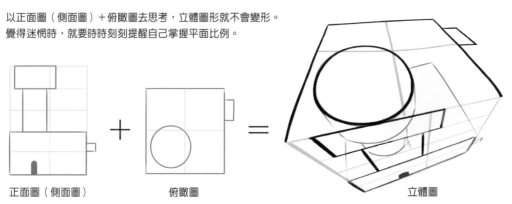

正面圖（側面圖）　　　　俯瞰圖　　　　　　　　　立體圖

其他引導視線的方法

除了前面介紹的方法，還有很多方式可以引導視線。
請參考以下的例子，多方嘗試。

明暗

使用簡單的明暗對比，
達到「暗→明」的引導視線效果。

八字形

用八字形往內夾，
就可以輕鬆將視線引導至中央。

背光

因為背光造成的明暗對比，
使視線集中在人物身上的設計。

與群眾之間的間隙

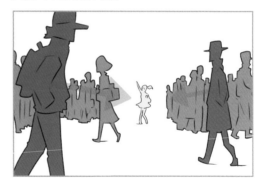

將群眾以區塊的方式配置，
在想呈現的人物周邊留白，
就可以達到引導視線的效果。

描繪物品
與人物

建築物或房間、汽車等人物會使用的「物品」，皆以人物的大小為基準繪製。因此，在描繪人物與物品時，必須隨時注意兩者之間的對比，否則就會顯得不自然。本節將解說如何在注意對比的情況下，描繪各種物品與人物的畫面。

描繪小木屋與人物

先用小木屋（這裡的範例大約是組合屋的尺寸）掌握大小。
小木屋的入口（大門）大小正好方便人物出入。
另外，建築物的地基（水泥的部分）高度，大約離地30～40cm。
建築物本身的寬度與高度各有不同，但以上述這些基準來描繪，看起來就會很像小木屋了。

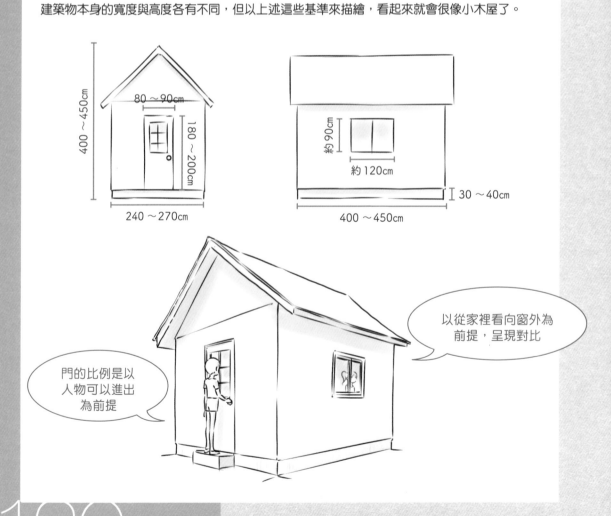

門的比例是以
人物可以進出
為前提

以從家裡看向窗外為
前提，呈現對比

立體的屋頂畫法

描繪立體的屋頂前,必須先掌握以平面觀看時剖面會呈現怎樣的狀態。
之後再加上透視線即可。此時必須注意屋頂的厚度。

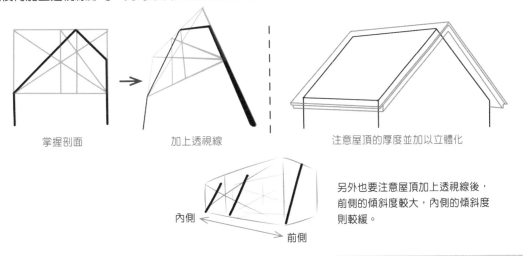

掌握剖面　　　　　加上透視線　　　　　注意屋頂的厚度並加以立體化

另外也要注意屋頂加上透視線後,
前側的傾斜度較大,內側的傾斜度
則較緩。

內側　　　前側

壓縮側面

描繪建築物側面的斜角時必須確實壓縮,並注意入口的門窗不能過度放大,以免畫面顯得不自然。
時時刻刻都要注意正面圖,思考加上透視線之後會變成什麼樣子。

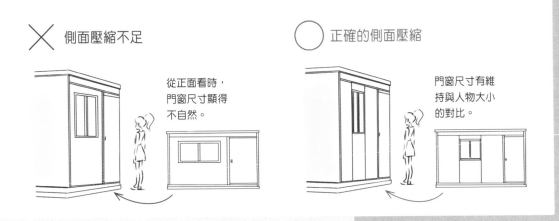

✕ 側面壓縮不足

從正面看時,
門窗尺寸顯得
不自然。

◯ 正確的側面壓縮

門窗尺寸有維
持與人物大小
的對比。

讓建築物有重量感

描繪建築物時,確實與地面銜接就可以呈現出重量感。繪圖時請注意這一點。

若轉角圓潤,與地
面銜接的感覺就會
較弱。

弧線上揚的外形會加
強與地面銜接的感
覺,呈現重量感。

描繪房間與人物

描繪房間時,首先要掌握平面與剖面圖,最後再放在透視圖上。
以下的範例是以一般房間與家具的尺寸來表現。
請參考範例,描繪出房間的各種角度。

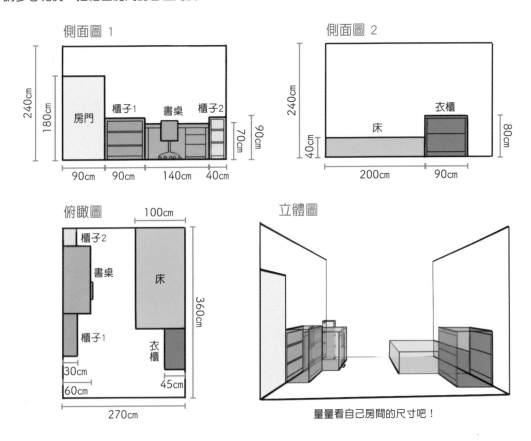

試著在房間裡加入人物

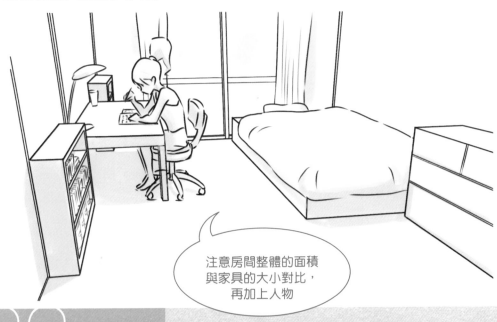

注意房間整體的面積
與家具的大小對比,
再加上人物

描繪房間的訣竅

以左頁的設定為基礎，確實掌握描繪房間的三大重點吧！

① 注意視角

視點 1　可以看到後台的「暴露」狀態。想要在電影中用遠望的鏡頭拍攝時，也可以故意移動整個組合。

視點 2　從書櫃前面看過去，距離非常近，使得遠近差距變大造成畫面整體變形。

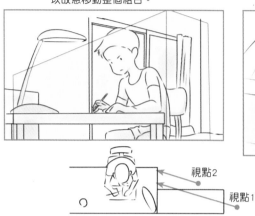

視點2

視點1

② 注意桌子與人物之間的關係

✕　桌子太寬，人物會拿不到小東西

◯　桌子和周邊的小東西，以人物方便拿取為前提配置

③ 注意床與人物之間的關係

✕　相對於床的體積，人物明顯過大

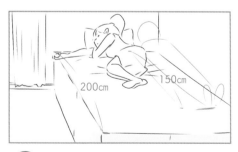

200cm　150cm

◯　先用全身伸直的狀態抓出床與人的比例，再加入姿勢

描繪汽車與人

就算是相同的車，只要站在旁邊的人尺寸有所不同，看起來就會是完全不同的車。
除了車子的形狀與細節之外，首先必須記住車子與人物之間的對比。

人物小　　　　　　　　　　　　　　人物大

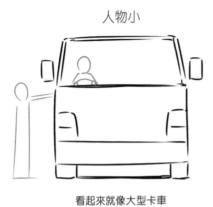

看起來就像大型卡車　　　　　　　　看起來像輕型的小貨卡

汽車的畫法

按照以下的順序畫畫看汽車吧！在①的階段中，請參考第104頁說明的椅子範例，描繪從不同距離看汽車的畫面。

①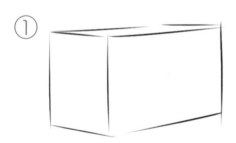

把汽車換成紙箱，抓出大概的空間。
（此為從遠處看，透視線變形幅度小的範例）

②

分割紙箱，讓汽車輪廓更具體。別忘記汽車整體與輪胎的對比。跑車的輪胎較大，輕型汽車的輪胎則較小。

③

描繪細節時，要注意立體的左右對比。照後鏡與車門、擋風玻璃的尺寸，必須以人物可以使用的大小為前提。

從近處看

因為壓縮的關係，會出現幾乎看不到後方車輪等情形，呈現與③不同的畫面。

描繪汽車的訣竅

描繪汽車時，除了前述的重點之外，請一併考慮以下各個重點。

① 汽車側面的壓縮

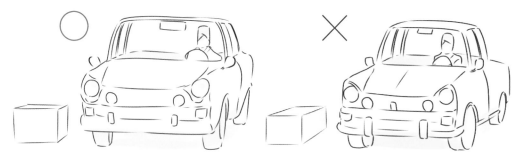

壓縮側面，避免汽車前方與後方過長。用簡單的箱形來思考，
就會比較容易了解正確的輪廓。

② 壓縮內側的輪胎

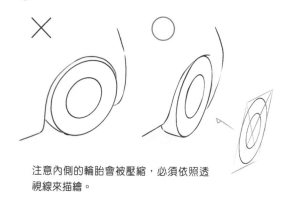

注意內側的輪胎會被壓縮，必須依照透
視線來描繪。

③ 汽車的正面就像人臉

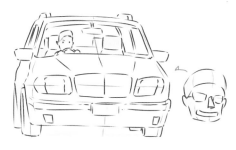

車燈＝眼睛、保險桿＝嘴巴，把車子當作
人臉來描繪，會比較容易抓到平衡感。

④ 車內也要注意與人物的對比

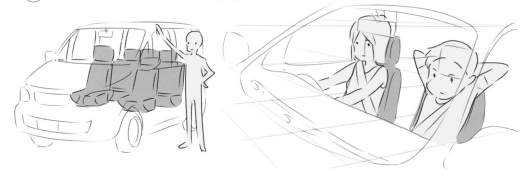

座位的大小與車內的空間等車內的尺寸，也都必須考量與人物之間的
對比，避免人坐在車內產生不自然的感覺。

描繪樹木與人物

樹木會因為樹齡或地形改變外形，感覺很難畫，但其實可以藉由與人的對比或輪廓來營造特徵。
請觀察周遭的樹，嘗試描繪各種不同的樹木吧！

描繪不同的樹木

左圖的範例，問題出在樹幹太粗、樹葉裡的樹枝分布情形不明。請勿只憑著自己的印象描繪，而是要仔細觀察實物，描繪出如右圖般不同樣貌的樹木。

年輕的樹
樹幹、樹枝細，
樹葉較少。

樹齡三十年
左右的老樹

樹幹、樹枝比較
粗，樹葉茂盛。

不同的樹木與人物的對比

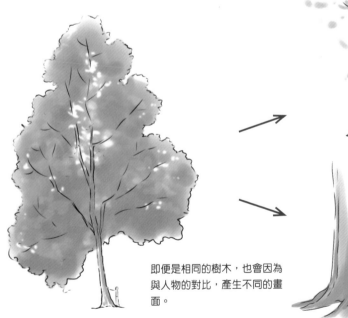

即便是相同的樹木，也會因為與人物的對比，產生不同的畫面。

年輕的樹

如神木般樹齡
高達數百年的
老樹

描繪樹木的訣竅

為了畫出自然的樹木，必須特別注意以下兩個重點。

① 避免畫出左右對稱的樹木

② 掌握立體的樹幹、樹枝

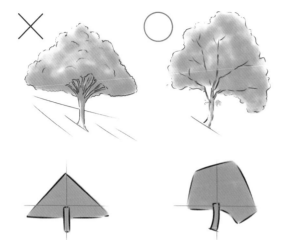

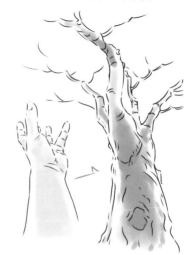

自然界幾乎不存在左右對稱的樹木，
所以左右不對稱反而看起來比較自然。
用下排的簡化形狀來思考會比較容易懂。

想呈現出樹木的立體感，
可以把自己的手當作樹幹與樹枝，
注意前方與後方樹枝的空間配置。

呈現樹木的造型

只要改變樹木的輪廓，就可以畫出不同的樹木。
請配合自己想呈現的畫面，選擇適合的造型。

帶著圓潤感的造型。呈現闊葉樹的溫
暖、快樂的氛圍、童話空間的感覺。

宛如柳樹般的造型。讓人聯想到幽靈等
的詭譎氣氛。

尖銳的造型。呈現針葉樹林的冰冷感、
嚴峻的氣候。

枯木的造型。給人荒涼的孤寂感。

以「空間節奏」
自由描繪場景

「空間節奏」是筆者自創的說法。把一定大小的物品，向後延伸畫出節拍般的配置，營造出空間感，這就是所謂的「空間節奏」。若使用空間節奏的描繪方法，不必畫透視圖也可以自由地打造空間感。本節將介紹空間節奏法與透視圖法之間的差異，從基礎開始學習空間節奏的思考邏輯。

以空間節奏法繪圖的準備工作

描繪平面

譬如像電線桿這種相同大小的物品，向後延伸排成一列的情況，
只要以對角線等分分割找出交點，就可以描繪出符合透視線原則的連續空間（左）。
這個方法的邏輯與朝著消失點畫出透視線的「單點透視圖法」相同（右）。

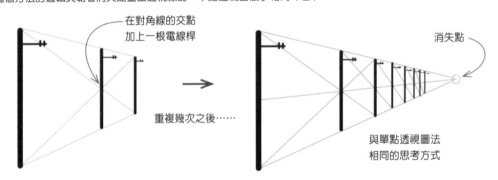

在對角線的交點
加上一根電線桿

重複幾次之後……

消失點

與單點透視圖法
相同的思考方式

描繪曲面

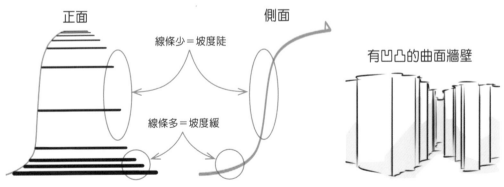

正面　　　　　　　　　側面

線條少＝坡度陡

線條多＝坡度緩

有凹凸的曲面牆壁

空間節奏法可以透過線條的密度（間距差）呈現曲面。
如果用透視圖法描繪曲線，就需要很多個消失點。
這也可以應用在呈現岩壁或裙子的立體感（第49頁）。

運用空間節奏法繪圖

試著運用空間節奏法，描繪有人物的空間吧！
只要依照以下三個步驟，就可以自由自在地創造各種空間。

① 畫出一個剖面

在地板和牆壁、道路和電線桿等場景中，與人物對比後抓出兩個邊，然後畫出一個L形的剖面。

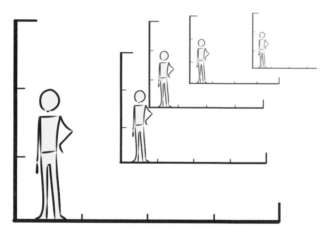

② 將剖面往後排列

排列①所畫出的剖面。越往後面積就越小。

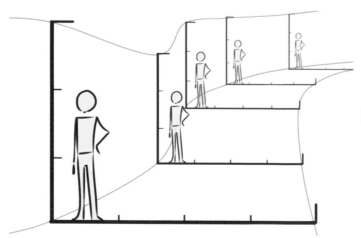

③ 中間用線條連結

用線條連結②所畫出的剖面兩端，就可以創造出以人物為基準的空間了。

以人物為基礎的空間配置

使用空間節奏法，就能以人物動作為基礎構圖。
這是和透視圖法差別最大的一點。請比較以下兩張圖。

使用透視圖法（先畫透視線條）

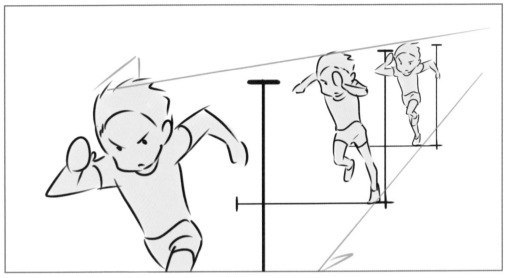

依照朝著消失點延伸的透視線配置人物，就會產生毫無變化
的直線動作。

使用空間節奏法（先畫人物）

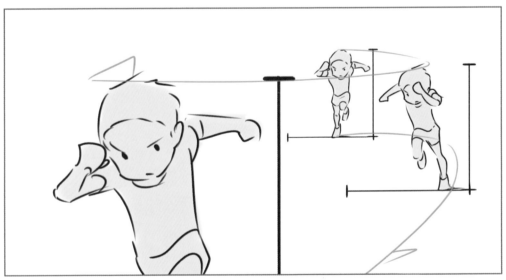

能打造出自然的人物配置，也能以此為基礎設計空間、描繪
豐富的軌跡，讓動作更生動。

以剖面創造空間

走廊及馬路等，上下左右以地板、牆壁、天花板構成的空間，要以四角形的剖面為基準並利用空間節奏法加以描繪。

透視圖法、空間節奏法兩種都適用的場景

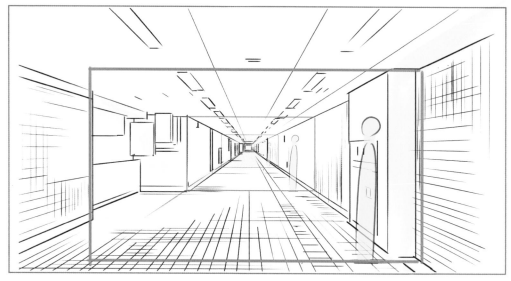

如果是剖面相同的空間的話，就會以向後延伸四角形的方式描繪。必須以空間與人物的對比為基準，避免四角形的長寬比例扭曲。

用空間節奏法會比較好畫的場景

空間節奏是依據「以人為基礎」的剖面來創造空間，所以可廣泛應用在上坡、下坡、轉彎等場景。

描繪道路與人

車輛是由人駕駛,而車輛會行駛在車道上,用這個邏輯思考的話車道也是人在使用的東西。
首先,在剖面狀態下確實抓出人物與道路的對比,再依照第129頁的順序往後畫出節拍。

① 描繪剖面　　以紅綠燈或號誌為基準,抓出與人物的對比,統合尺寸。

② 重疊　　移動剖面,由前往後排列。

③ 描繪細節、填補空間　　填補②排列出的剖面的間隙就完成了。

描繪道路的訣竅

注意中線的位置

 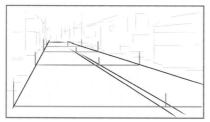

中線偏離道路正中央。這是過度在意透視
圖法的放射狀線條，導致無法掌控橫向寬
幅的錯誤範例。

 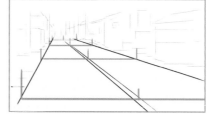

將固定的剖面往後延伸排列。
（請參照第131頁）

控制道路的寬幅

未考慮透視圖，沒有掌控道路的寬幅。

有注意到正面與側面的透視線壓縮部分。

描繪街道與人物

描繪街道時也必須先掌握與人物之間的對比。
建築物、電線桿、看板、鐵捲門、冷氣室外機等皆有固定尺寸,有很多可以拿來和人物作對比。

① 大致分出區域　大致區分出天空、建築物、道路等區塊,
在這個階段注意整體架構以及引導視線。

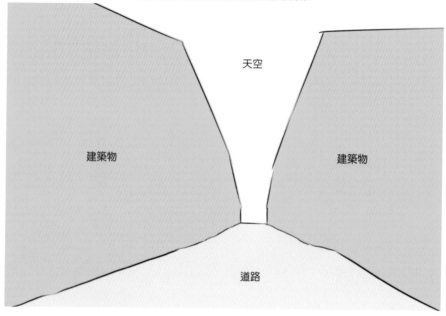

② 重疊　抓出建築物與人物的高度、左右兩側的尺寸。

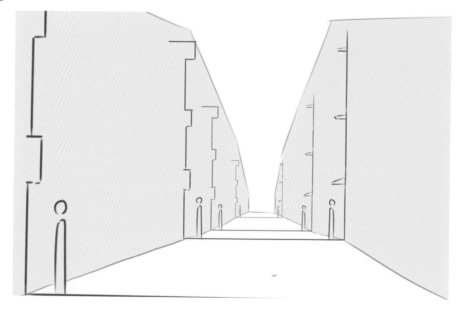

③ 描繪細節、填補空間　　填補②排列出的剖面的間隙就完成了。

描繪街道的訣竅

壓縮側面

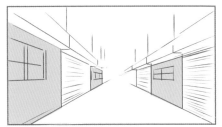

看到的牆面與窗戶等太寬。

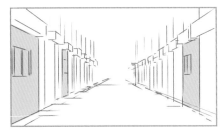

假設現在站在道路的中間，前三間房子的側面是看不到的，反而是剖面看得一清二楚。

統合左右的建築物

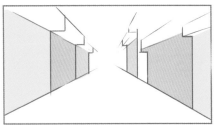

光顧著注意透視圖法的放射狀線條，而忽略了左右兩邊的尺寸的範例。

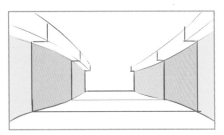

等距的分層，有助於整合左右兩邊的尺寸。

描繪大自然與人物

自然界乍看之下，會覺得沒有什麼固定大小的東西。然而，只要不是原生林，像是有人類活動的山區等，還是會有人造林、產業道路等人類介入的痕跡，樹齡相近的樹會聚在一起。只要抓出這些植物與人的對比，大自然也能用空間節奏法描繪。

① 描繪剖面　　注意樹木與人、雜草與人的對比，以及產業道路的寬幅
　　　　　　　（輕型卡車可通過的寬度），以此為基準畫出剖面圖。

② 重疊　　把①的剖面圖放大、縮小並層層重疊。此時，一邊思考想要如何配置人物，
　　　　　　一邊繪圖。可以透過顏色的深淺或模糊化來表現遠近感。

③ 描繪細節、填補空間　　　填補②排列出的剖面的間隙就完成了。

描繪大自然的訣竅

1. 空間的接力賽跑

如果雜草小到看不見，就用較大的樹木當作對比的基準。

2. 山的遠近感

山的輪廓（樹木的鋸齒線條）越近越複雜，越遠則越趨近直線。

3. 花草的遠近感

近處的花草有立體感，而且還有各種角度，後面的花草則會呈現較平面的輪廓。

卷末附錄
用修改範例來複習吧

這裡從筆者創辦的「動畫私塾」的修改範例中，挑選出幾個作品來介紹。每頁上方的圖片都是學生的作品，下方則是筆者修改後的畫面。根據直至目前的解說內容，一併標註出應改善的重點，敬請參考並試著比較兩者的差異。

100 fr.

把想要突顯的主要人物（尤其是臉部）放在相對於畫框的偏下方，
再利用留白的空間配置，就能讓建築物的輪廓更明顯。
另外，運用兩個人物的大小差距營造遠近感，
並以樓梯表現方向性，就能引導視線。
如此一來，就能明確了解這幅畫想傳達的意思。

修改範例 2

100 fr.

如果要呈現以前方人物的主觀角度觀看的畫作，最好用廣角（第112頁）表現。

前方的雜草較高，後面的人物和堤防要畫得更小一點。

用仰望的角度描繪，效果會更好。除此之外，讓天空看起來更寬闊，

並在該空間加上棒球來引導視線，感覺就像是人物正在說：「找到球了！」

100 fr.

為了讓狀況更明確，改變視角畫出整個房間也是一種方法。
散落在地板上的瓦礫等物品不需要每一塊都仔細描繪，
只要前面的部分畫得明確一點，後面的物品只需要畫出大略的形狀，
即可看懂畫面想表達的意義。另外，刻意不展露人物的表情，
會讓觀者的視線落在環境現況上，和人物擁有相同的視線會比較容易入戲。

修改範例 4

這是女生叫住男生的場景，所以男生的臉應該已經往後看了。

如此一來，兩人的視線也會交會。（請參照第110頁）

另外，左邊的人物不要和男生的輪廓重疊，

焦點才會放在男生和女生兩人的關係上。（上①）

建築物側面（女生所在的入口，上②）與馬車的接地面部分，也別忘了要壓縮線條。

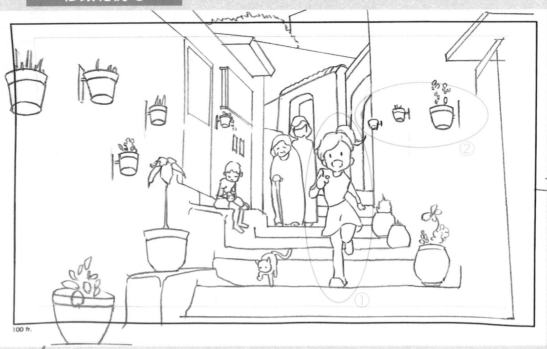

跑下階梯時，身體不會正對著前方，而是會略微側身。（上①，請參照第83頁）
另外，牆面的盆栽（等距排列時）越往後間隔越窄，這樣就能表現出深度。
注意盆栽底部也需要壓縮線條。（上②）
低於視線高度的樓梯可以看見踏面（踏板的上面），
高於視線高度的樓梯則看不見踏面，畫出區別就可以呈現深度。

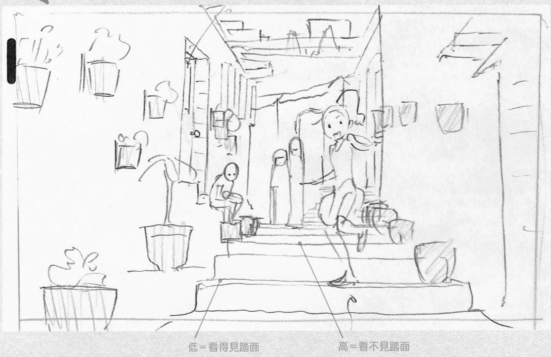

低＝看得見踏面　　　　　高＝看不見踏面

修改範例 6

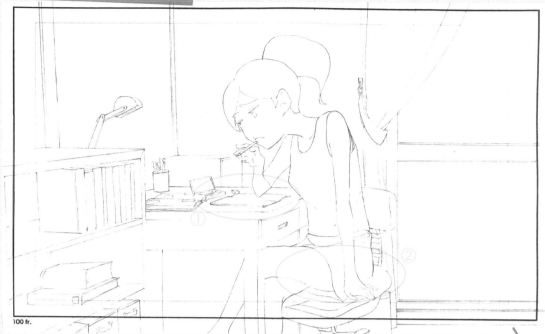

100 fr.

在上面的畫中，相對於書桌，筆記本看起來過大。（上①）

書桌與周邊的物品，必須與人物對比藉以維持正確的尺寸大小。

臀部接觸椅面的地方，記得必須呈現壓扁的感覺。（上②，請參照第102頁）

另外，自然的坐姿會呈現略微駝背的感覺。（請參照第107頁）

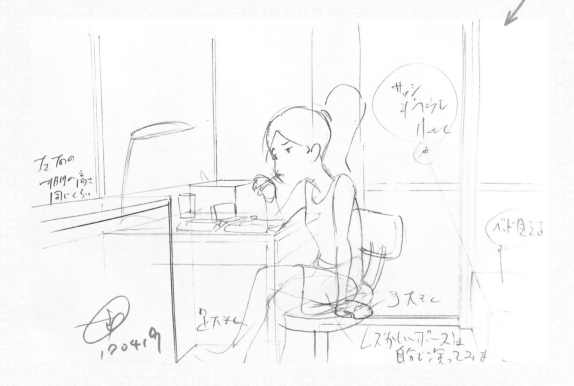

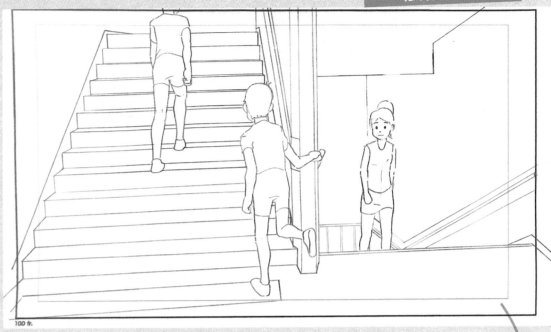

首先，必須確實了解樓梯的剖面。而且上下樓梯皆必須保持該剖面比例。

可用側面圖掌握從視點位置到上下樓梯的距離，藉此抓出距離感。

別忘了扶手、樓梯與人物的對比。

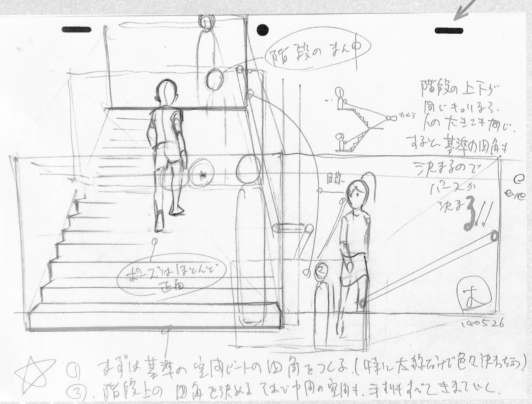

修改範例 8

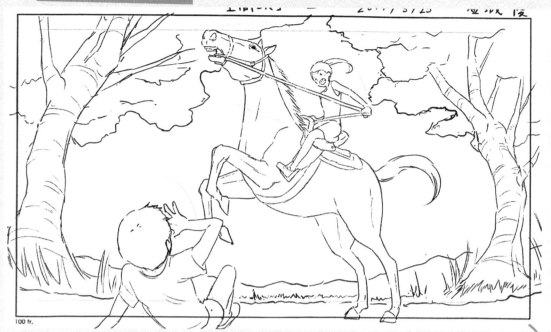

前後的樹木和人物要有大小差距，從男生的視點以仰角描繪的話，可以營造出動作感。

此時，前方的雜草如果能畫得更具體，就可以大幅提升整體魄力。

另外，將上方留白，視線就會往馬的臉部集中，也可利用顏色的深淺來引導視線（第119頁）。

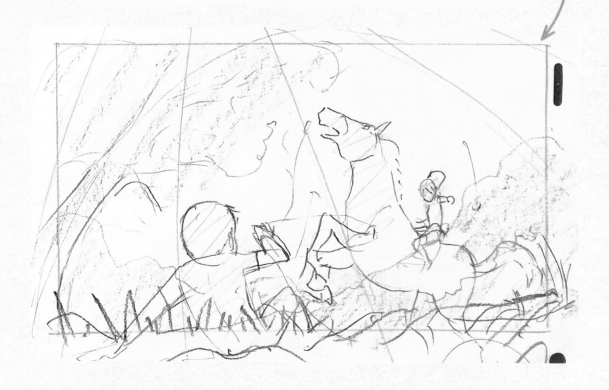

100 fr.

如果想要呈現「地球即將毀滅」的畫面，感覺應該要更悲壯一點。
刻意不讓觀眾看到臉部，觀眾就會自己想像最適合的表情。
另外，把兩人放在畫框的中心處，才可以突顯他們是主角。
建築物和水花等效果，也可以用於引導視線。

修改範例 10

100 fr.

請試著讓整體配置更明確地呈現「衝向敵人的主角」這個設定吧！
火焰的效果可以自由變換形狀，所以能用在引導視線上。
另外，把主角的目的地——城堡放在正中間，營造敵人擋在前面的感覺。

主要想呈現的表情，相對於畫框的位置放得太靠上面，
導致下方的空間配置顯得很空曠。
前方的人物要放大，並且相對於畫面要以弧形呈現，
才能把視線引導至後方的人物（請參照第114、115頁）。

修改範例 12

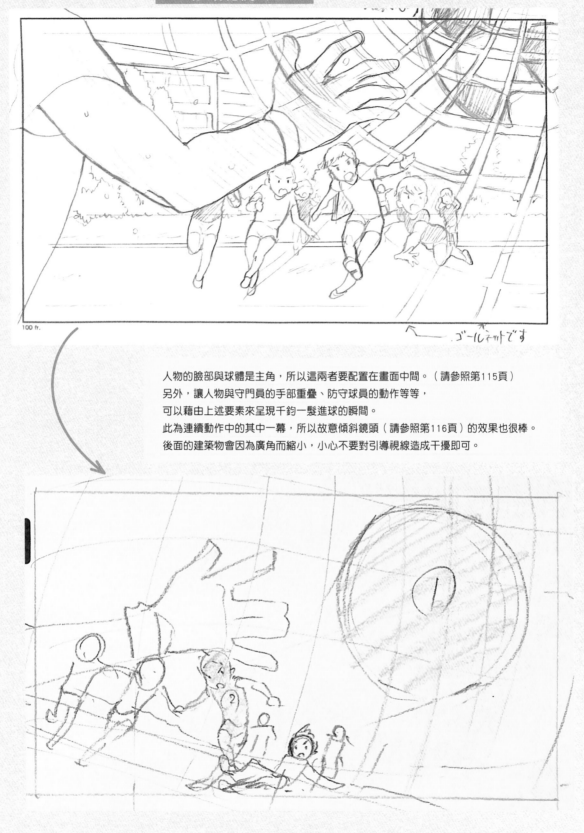

100 fr.

←───ゴ〜ルネットです

人物的臉部與球體是主角,所以這兩者要配置在畫面中間。(請參照第115頁)
另外,讓人物與守門員的手部重疊、防守球員的動作等等,
可以藉由上述要素來呈現千鈞一髮進球的瞬間。
此為連續動作中的其中一幕,所以故意傾斜鏡頭(請參照第116頁)的效果也很棒。
後面的建築物會因為廣角而縮小,小心不要對引導視線造成干擾即可。

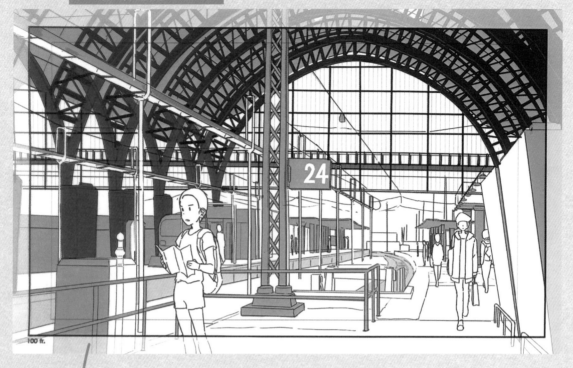

背景畫得很精緻，可以感覺到高超的作畫技巧。

為了進一步營造出氛圍，可以放大人物、改變身體的方向來表現好像在找什麼東西，

抑或是演繹出迷路的感覺。

另外，在視線前方保留空間，可以達到順暢地引導視線的效果。

修改範例 14

前方的人物有符合透視原則，遠近感的呈現也看得出下過苦功。
為了讓人物更有真實感，必須注意身體的厚度。
另外，走廊深處的側面部分必須壓縮，讓柱子與窗框的厚度更加明顯，
空間就會更有說服力。（請參照第135頁）

100 fr.

主要想呈現的部分是籃球與人物。由於腰部以下的優先順位較低，
稍微把整個畫框上移一下吧！另外，為了讓人一眼就看出是在打籃球，
可以加上籃框，並以稍微仰望的畫面將視線引導至籃框附近。

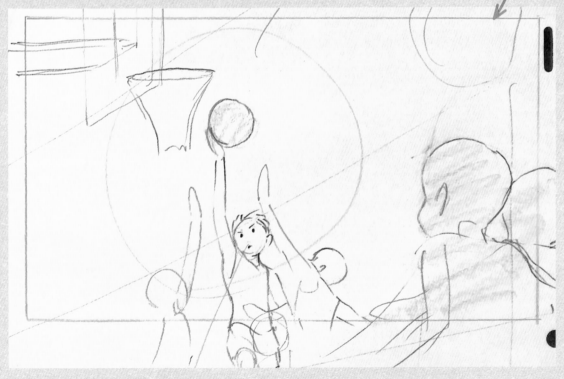

修改範例 16

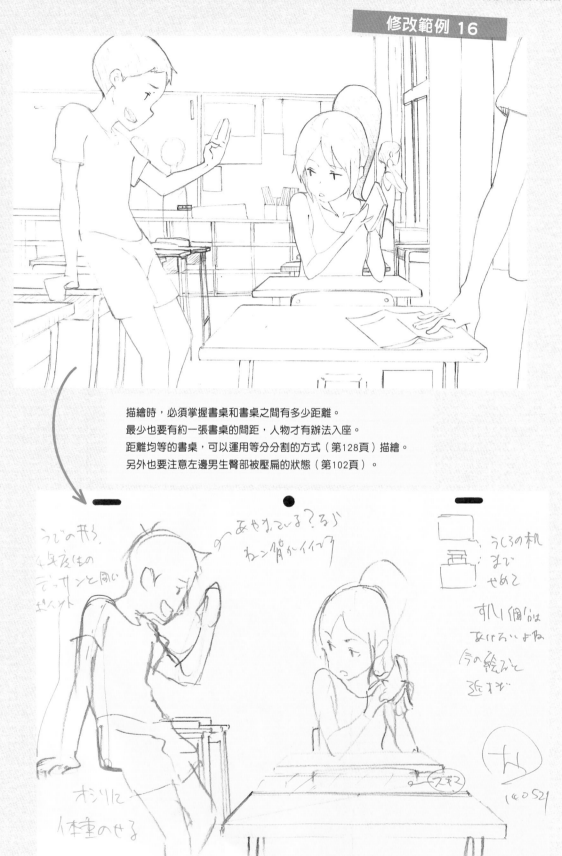

描繪時，必須掌握書桌和書桌之間有多少距離。

最少也要有約一張書桌的間距，人物才有辦法入座。

距離均等的書桌，可以運用等分分割的方式（第128頁）描繪。

另外也要注意左邊男生臀部被壓扁的狀態（第102頁）。

協力：木村敦實／金城優／田中正晃／釣井省吾／野々垣吉寬／ふゆの @who_u_no／宮崎貴志／めーすけ（五十音順）

彩虹征服者 **根本凪** 來也！
把三次元偶像
畫成二次元角色的方法

從基本的臉部、身體畫法到變形方法，
看過就能畫出來，本書獨家的特別課程！

根本凪的目標是成為「能唱能畫的偶像」，
這次和作者室井康雄老師一起打造夢幻的共演舞台！
藉由影片，公開紙本難以傳達的各個技巧！

1 第一節課「描繪臉部！」

重點在於不要過度
追求細節！

2 第二節課「活用全身 描繪『生動的偶像姿勢』！」

要畫出生動的姿勢，
輪廓線條很重要！

3 第三節課「試著上色！」

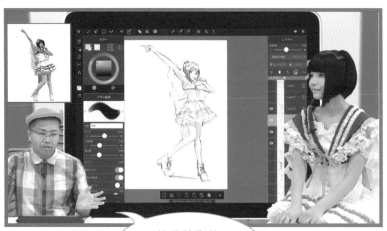

> 注意陰影的
> 方向，顏色不要
> 上過頭！

根本 凪（彩虹征服者）簡介

暱稱	：NEMO
隸屬組別	：Illustrator team
出生年月日	：1999.03.15
出生地	：茨城縣水戶市
身高	：150cm
血型	：B
興趣	：畫畫、攝影、散步
特殊技能	：匍匐前進
特徵	：R.S.B（彩紅鮑伯髮型）
Twitter	：@nemoto_nagi
Pixiv	：11797412

彩虹征服者

從培育聲優、插畫師、角色扮演、編舞師等各領域偶像的
Pixiv「培育偶像計畫」發跡。以「每天都是文化祭！」
為主題，不只是以偶像身分，也身兼創作者從事各種活
動，是一個善於營造刺激感與興奮感的團體。

作者簡介

室井康雄（MUROI YASUO）

動畫師。1981年生。中央大學畢業後，進入吉卜力工作室。辭職後，經手
《火影忍者》、《福音戰士新劇場版：破》、《福音戰士新劇場版：Q》等
作品，並且數次參與《電腦線圈》的製作，活躍於業界。除此之外，也擔任
分鏡、製作人的工作。目前開設「動畫私塾」，在指導學生之餘，也利用
YouTube、Twitter等平台公開繪畫知識，廣受使用者歡迎。

過去曾參與製作的主要作品（動畫、原稿、繪圖監製、製作、分鏡）：
《地海戰記》、《火影忍者》、《地球防衛少年》、《天元突破 紅蓮螺
巖》、《電腦線圈》、《福音戰士新劇場版：破》、《福音戰士新劇場版：
Q》、《哆啦A夢 大雄的人魚大海戰》、《借物少女艾莉緹》、《魔法禁書目
錄 II》、《灼眼的夏娜》、《科學超電磁砲S》、《銀之匙 Silver Spoon》、
《巴哈姆特之怒 GENESIS》等多部作品。

TITLE

專業動畫師講座 生動描繪人物全方位解析 (附 DVD)

STAFF

出版	瑞昇文化事業股份有限公司
作者	室井康雄
譯者	涂紋凰

總編輯	郭湘齡
責任編輯	蔣詩綺
文字編輯	徐承義　陳亭安
美術編輯	孫慧琪
排版	靜思個人工作室
製版	印研科技有限公司
印刷	龍岡數位文化股份有限公司

法律顧問	經兆國際法律事務所　黃沛聲律師

戶名	瑞昇文化事業股份有限公司
劃撥帳號	19598343
地址	新北市中和區景平路464巷2弄1-4號
電話	(02)2945-3191
傳真	(02)2945-3190
網址	www.rising-books.com.tw
Mail	deepblue@rising-books.com.tw

本版日期	2018年11月
定價	480元

國家圖書館出版品預行編目資料

專業動畫師講座 生動描繪人物全方位
解析 / 室井康雄著 ; 涂紋凰譯. -- 初版. --
新北市 : 瑞昇文化, 2018.08
160面 ; 18.2 x 25.7公分
ISBN 978-986-401-262-6(平裝附光碟片)

1.動漫 2.電腦繪圖 3.繪畫技法

956.6 107011458

DVD VIDEO TSUKI ANIME SHIJYUKURYUU SAISOKU DE
NANDEMO EGAKERU YOUNI NARU CHARACTER SAKUGA NO GIJYUTSU
© YASUO MUROI 2017
Originally published in Japan in 2017 by X-Knowledge Co., Ltd.
Chinese (in complex character only) translation rights arranged with
X-Knowledge Co., Ltd.